KB018272

명화 ⟨속⟩ 틀린 그림 찾기

007 우리 옛 그림

디지털 이미지의 홍수 속에 살고 있습니다. 그 이미지들은 순간순간 지나치며 재빨리 변해버리는 허상이기에 눈과 마음이 머무를 여지나 깊이 새길 가치가 없는 게 대부분입니다. 공해처럼 쏟아져 들어오는 이미지들 속에서 우리는 좋고 나쁜 것에 대한 판단력도, 기억력도 점점 잃어가고 무뎌진 눈만 껌뻑일 뿐입니다.

여기, 전 세계의 아름다운 명화들을 꺼내온 것은 그 때문입니다. 지치고 피로한 몸과 영혼에 신선한 숨을 불어넣는 게 예술의 한 역할일 테니까요. 그리고 한 작품 한 작품을 좀 더 오래 들여다보도록 '틀린 그림 찾기'라는 재미있는 방법을 도입했습니다. 남녀노소 누구나 할 수 있는 이 쉬운 놀이는 최고의 두뇌 트레이닝 방법입니다. 틀린 부분을 찾으려 그림을 자세히 보는 동안 관찰력, 집중력, 기억력을 활발히 이용해야 하거든요.

먹 향기 그윽한 우리 옛 그림 32점을 소개합니다. 고려 시대 불화부터 초상화, 풍경화, 동물화, 정물화, 풍속화, 민화 등 우리가 꼭 알아야 하지만 잘 알지 못했던 그림들이에요. 중국의 관념 산수에서 벗어나 독자적인 진경眞景 산수의 길을 개척한 겸재 정선, 서민들의 삶을 해학 넘치게 그린 풍속화는 물론 풍경화, 동물화, 행렬도 등 못 그리는 그림이 없었던 천재 김홍도, 유려한 선과 색채로 양반 사회의 모순을 꼬집은 신윤복, 자신의 내면을 꿰뚫어보는 기념비적인 자화상을 남긴 윤두서 등의 대표작 가운데 국보와 보물로 지정된 작품들을 선정하고, 작품의 이해와 감상에 도움이 되도록 그림 설명을 덧붙였습니다. 틀린 그림 찾기에 빠져 그림을 구석구석 둘러보는 사이 멋과 흥이 가득하며 고고한 자존감을 잃지 않은 우리 선조들의 세계와 부쩍 친해질 것입니다!

원작은 왼쪽에, 틀린 그림은 오른쪽에 배치했으니, 두 그림을 오가며 틀린 부분들을 찾아보세요. 틀린 그림은 7개, 15개, 20개씩 숨어 있습니다. 어떤 것은 눈에 바로 띄기도 하고 어떤 것은 기상천외한 방법으로 숨겨져 있어, 모두 다 찾고 나면 뿌듯한 성취감마저 느껴질 것입니다.

'명화 속 틀린 그림 찾기'는 재미있는 놀이입니다. 한번 시작하면 멈추지 못하고 빠져버리는 흥미진진한 놀이입니다. 두뇌와 감성이 동시에 자극되는 유익한 놀이입니다. 예술의 힘이 발현되는 창조적인 놀이입니다. 메마른 일상의 더께를 걷어내 주는, 오늘날에 딱 맞는 놀이입니다.

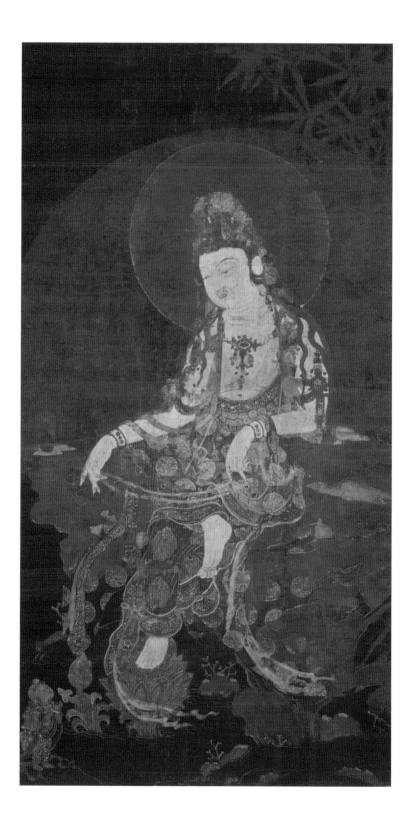

수월관음보살도 보물 제1903호
작자 미상
고려 시대(14세기), 비단에 채색, 103.5×53cm, 호림박물관

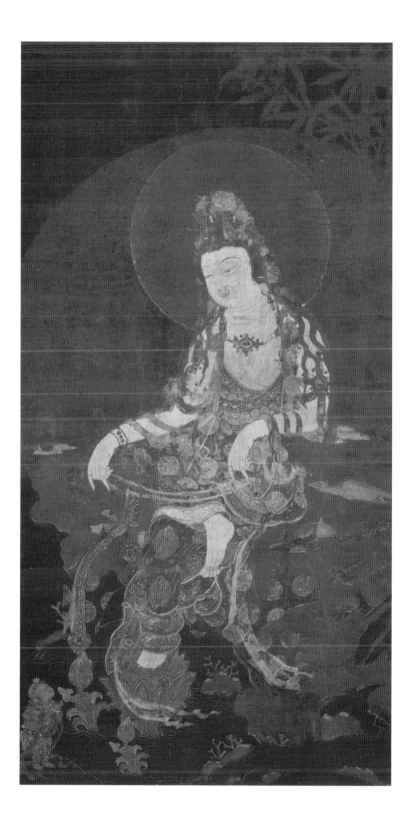

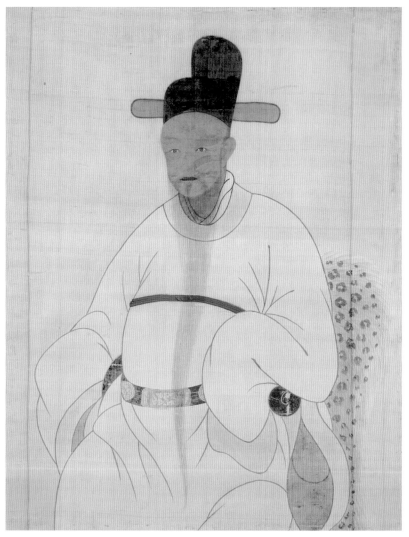

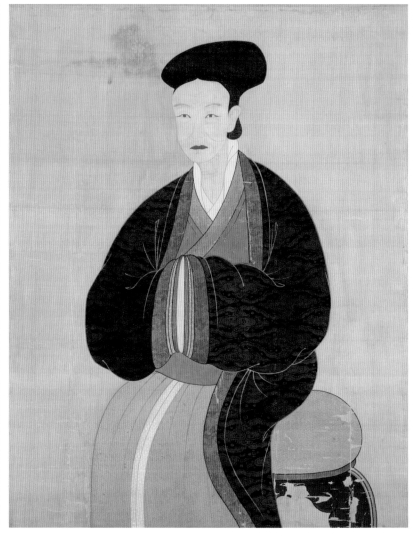

조반 초상
작자 미상
조선 시대, 비단에 채색, 88.5×70.6cm, 국립중앙박물관

조반 부인 초상
작자 미상
조선 시대, 비단에 채색, 88.5×70.6cm, 국립중앙박물관

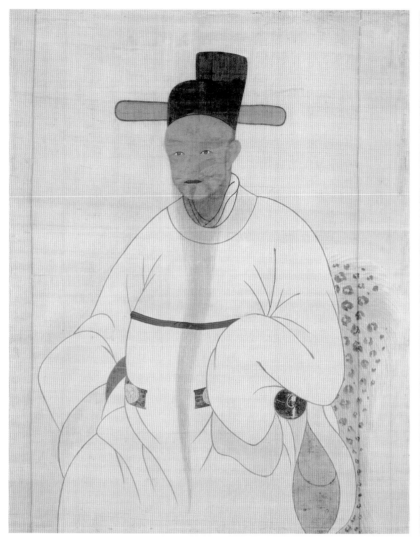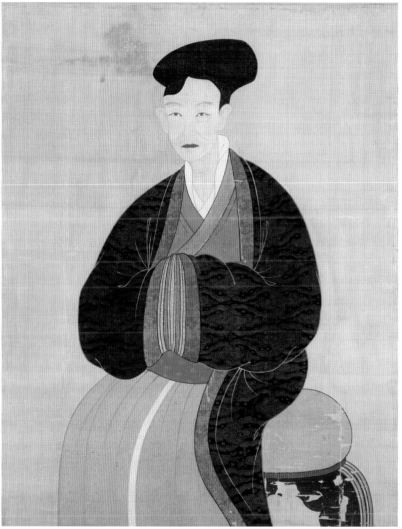

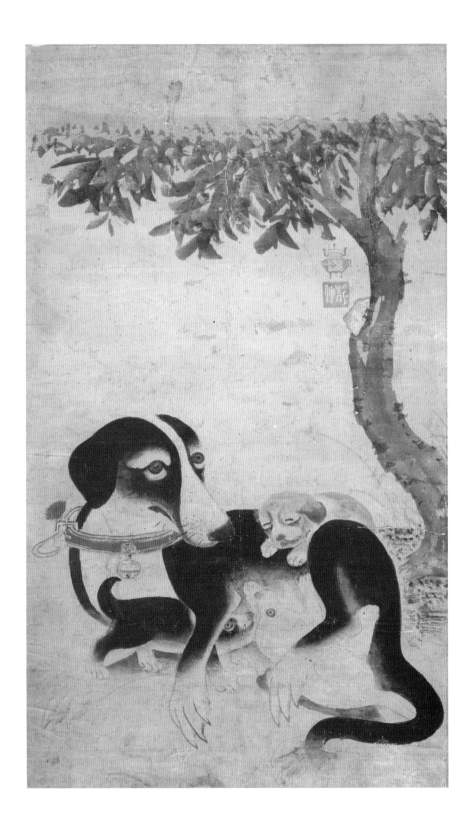

어미 개와 강아지
이암
조선 시대, 종이에 엷은 채색, 73.5×42.5cm, 국립중앙박물관

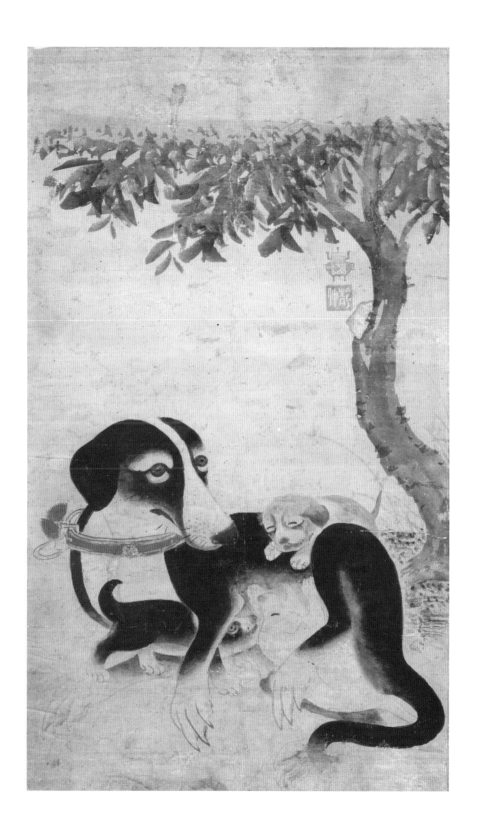

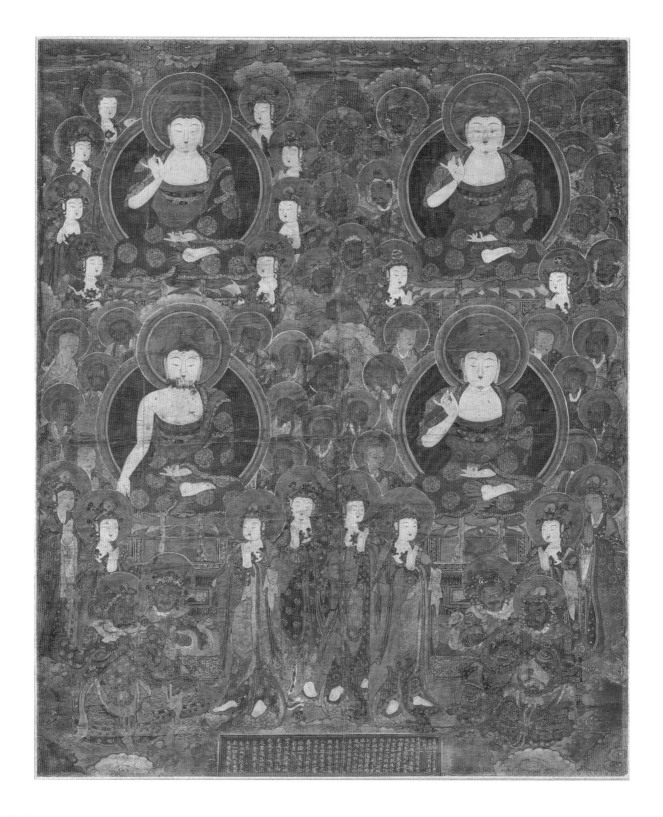

설법하는 네 부처 보물 제1326호
작자 미상
조선 시대(1562년), 비단에 채색, 90×74cm, 국립중앙박물관

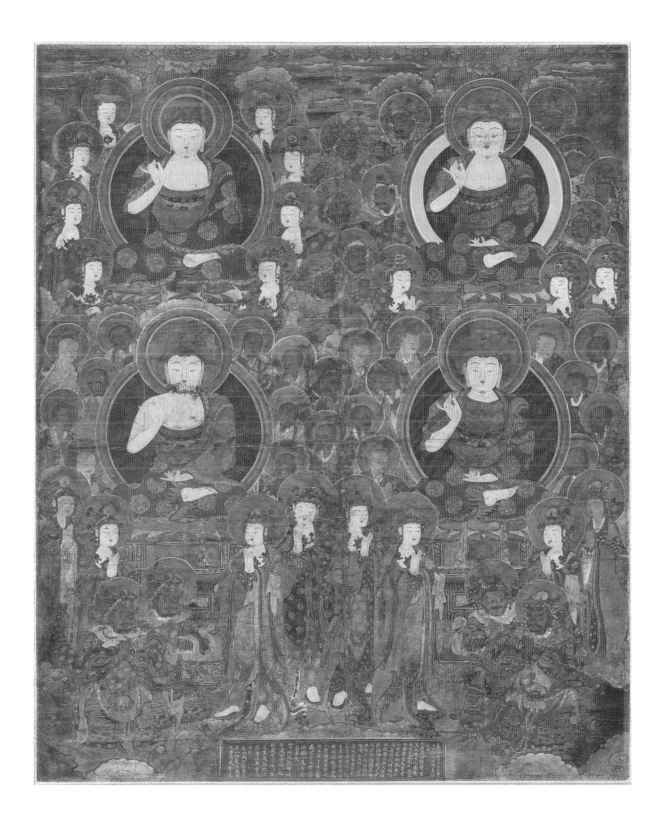

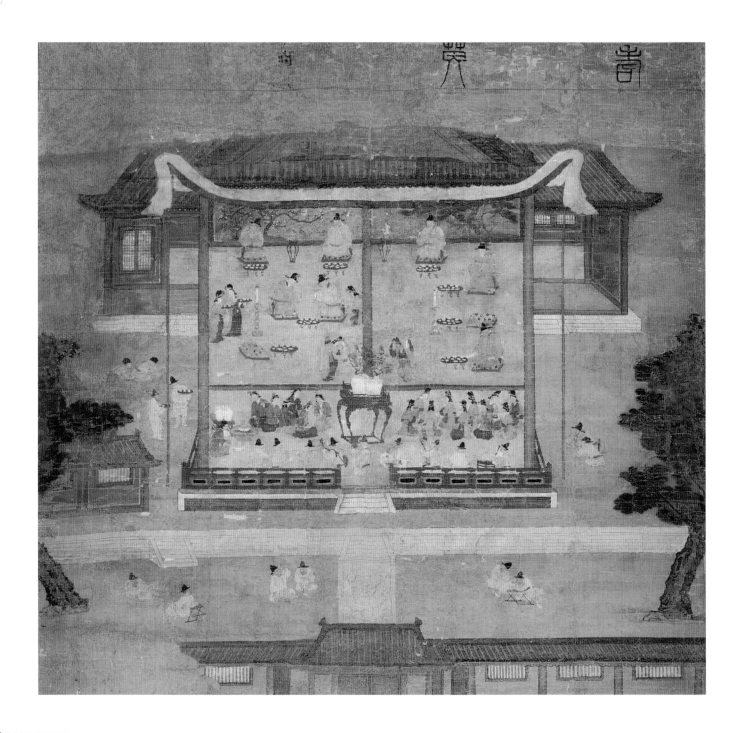

기영회도 보물 제1328호
작자 미상
조선 시대, 비단에 채색, 137.8×184.5cm, 국립중앙박물관

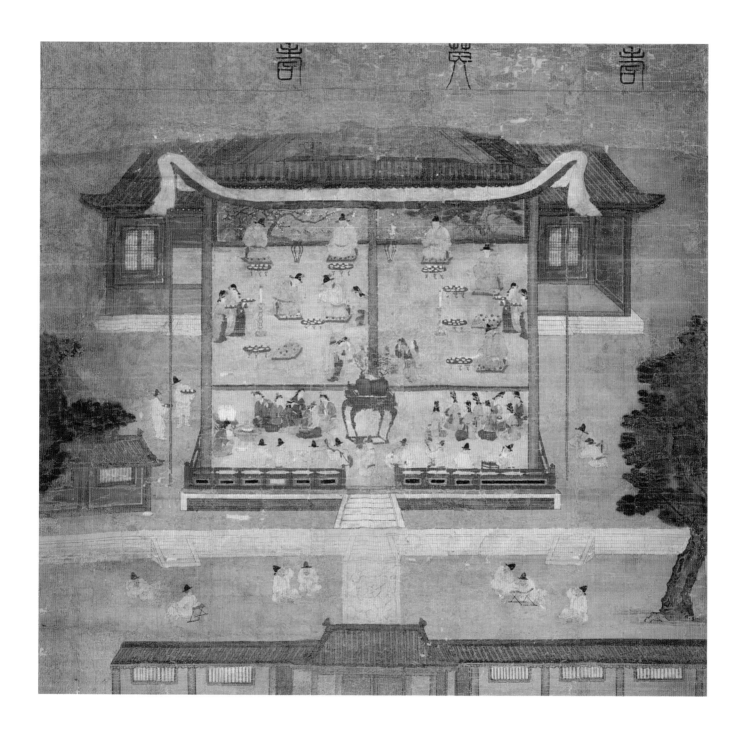

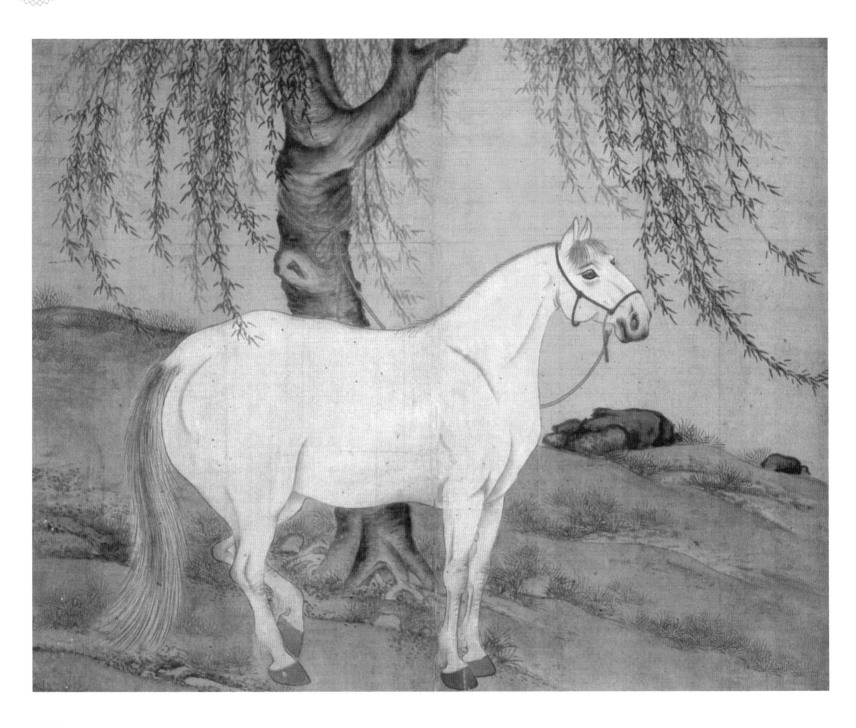

유하백마
윤두서
조선 시대, 비단에 엷은 채색, 34.3×44.3cm, 개인 소장

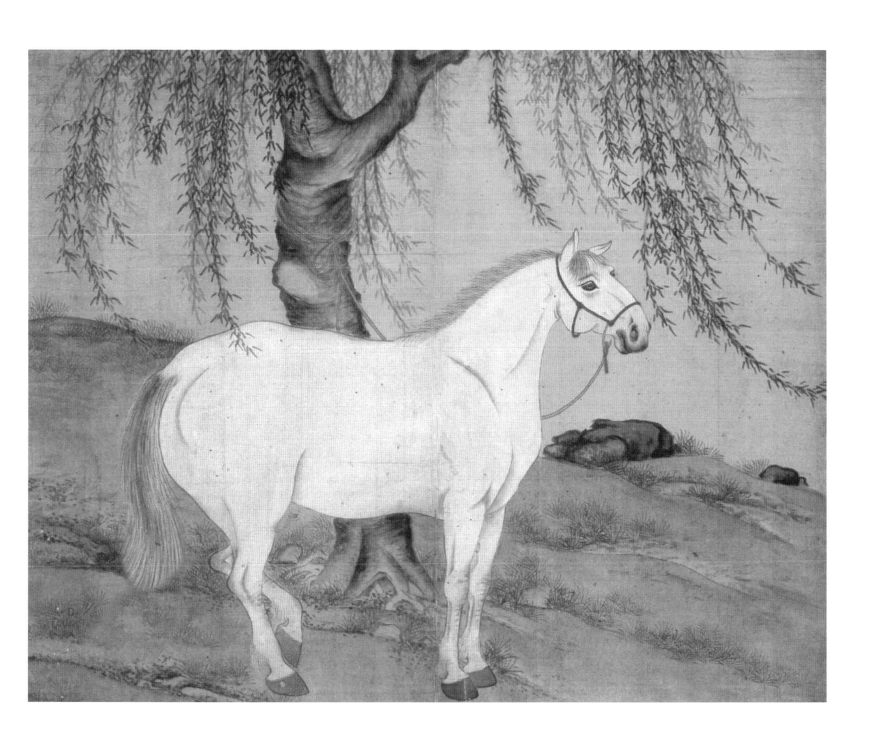

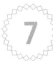

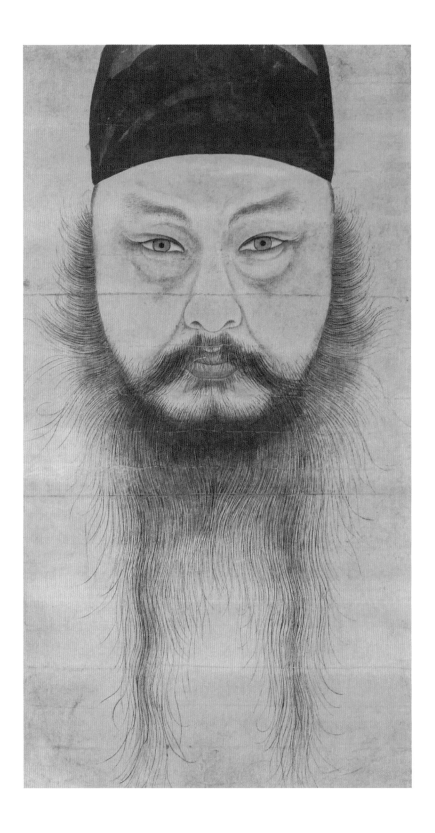

윤두서 자화상 국보 제240호
윤두서
조선 시대, 종이에 엷은 채색, 38.5×20.5cm, 해남 윤씨 종가 소장

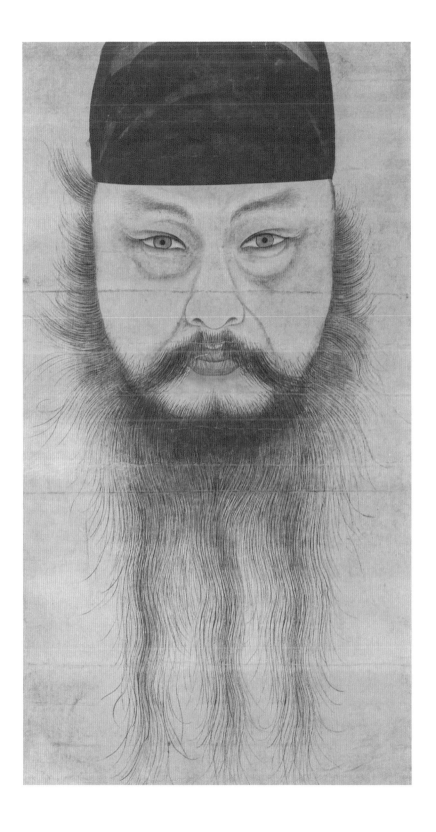

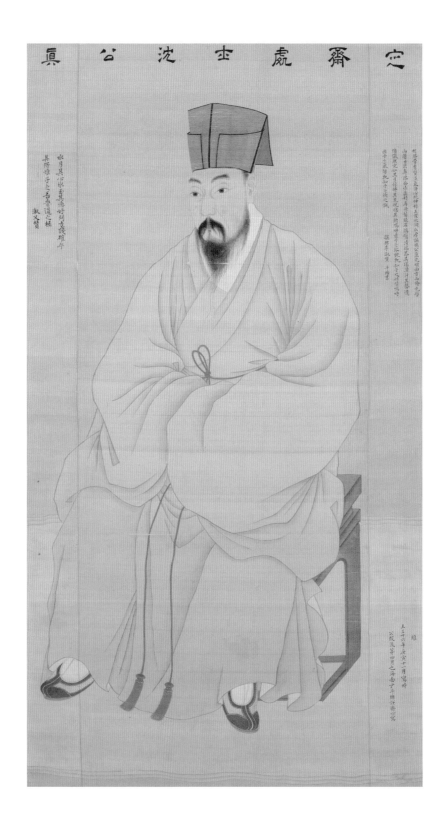

심득경 초상 보물 제1488호
윤두서
조선 시대(1710년), 비단에 채색, 160.3×77cm, 국립중앙박물관

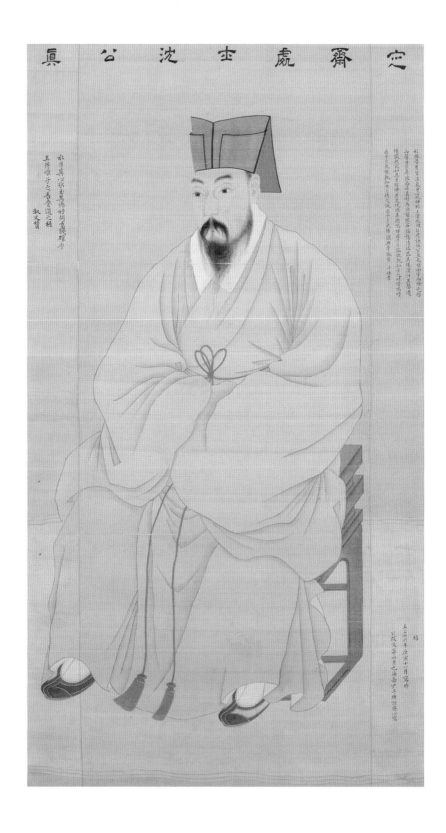

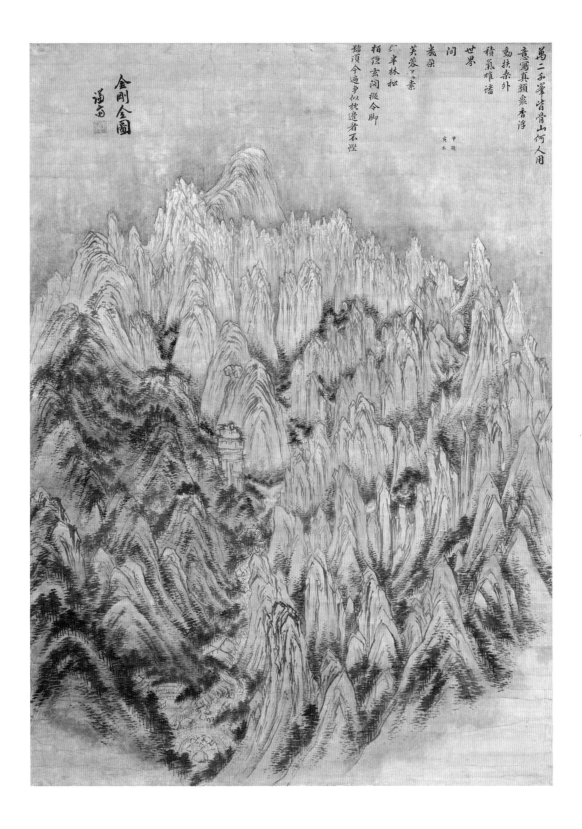

금강전도 국보 제217호

정선

조선 시대(1734년), 종이에 수묵 담채, 130.7×94.1cm, 삼성미술관 리움

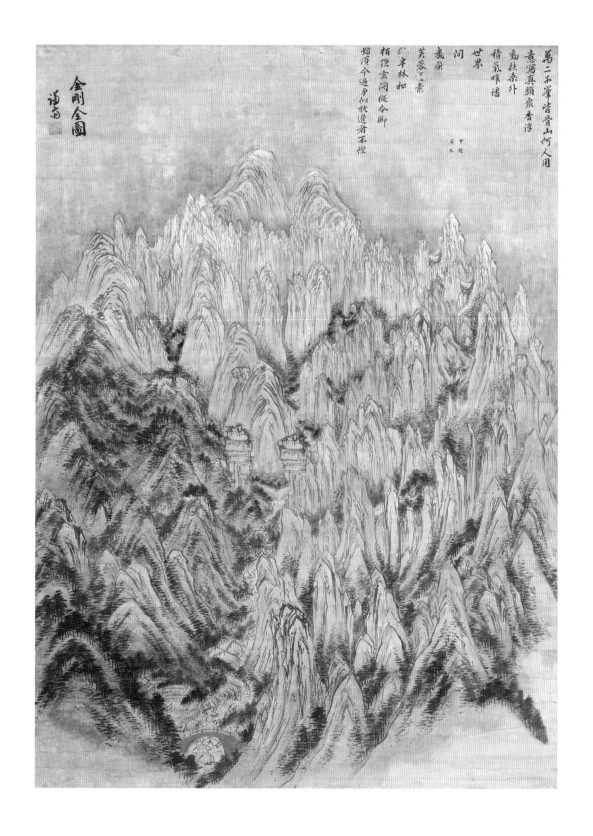

萬二千峯皆骨山何人用
意寫真顏衆香浮
動扶桑外
積氣雄蹯
世界
間
我田
芙蓉二素
我半林松
柏隂玄閣俊令脚
端頂今逢爭似枕邊看不惺

甲題
負木

金剛全圖
謙齋

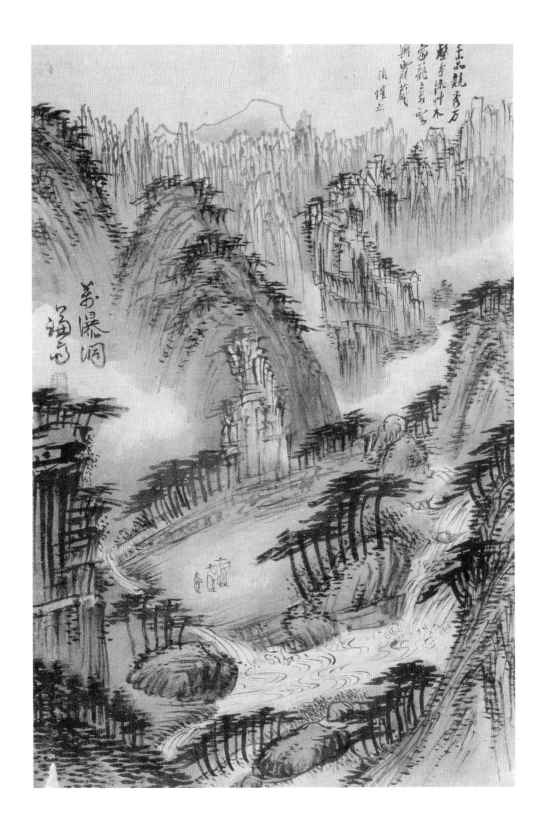

만폭동도 - 《화첩》
정선
조선 시대(18세기), 비단에 수묵 채색, 33×21.9cm, 서울대학교박물관 소장

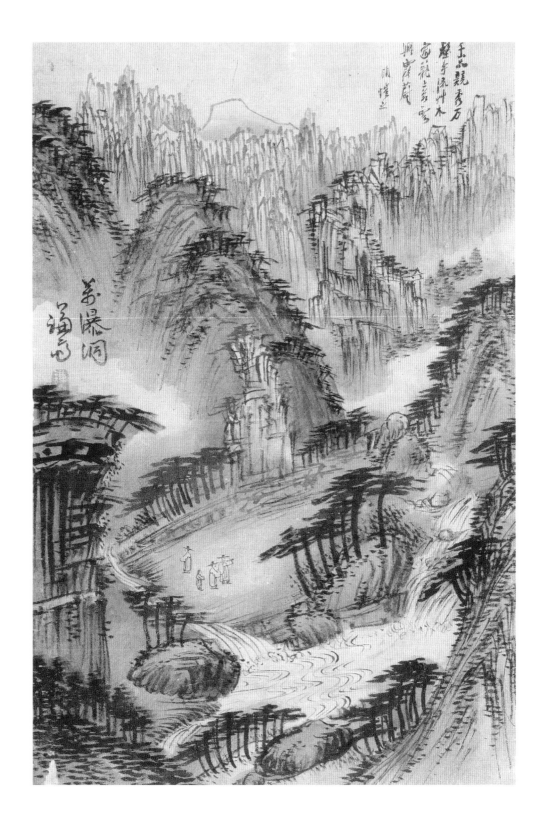

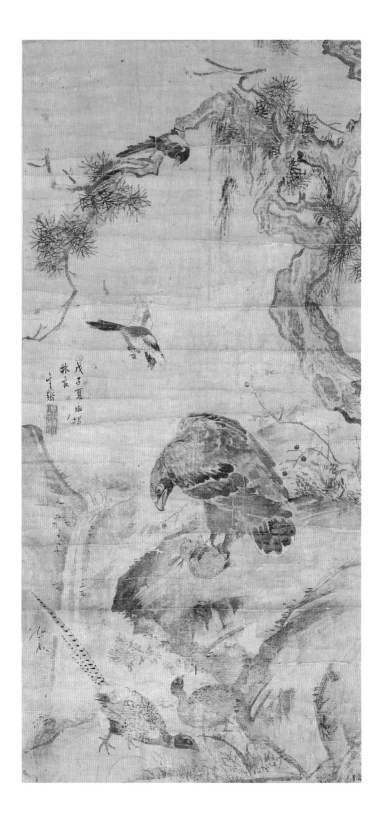

토끼를 잡은 매
심사정
조선 시대(1768년), 종이에 엷은 채색, 115.1×53.6cm, 국립중앙박물관

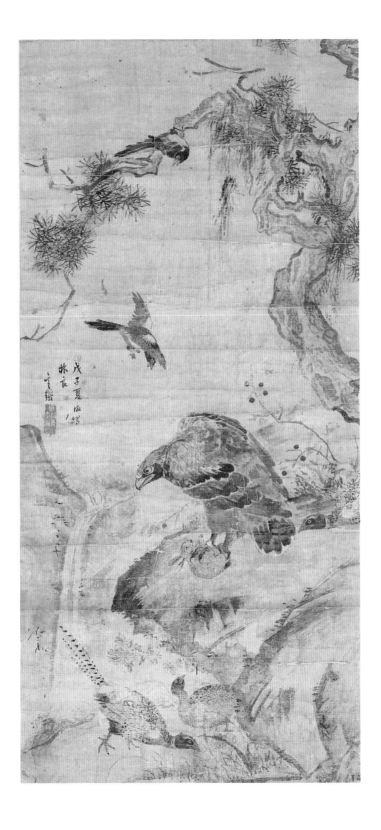

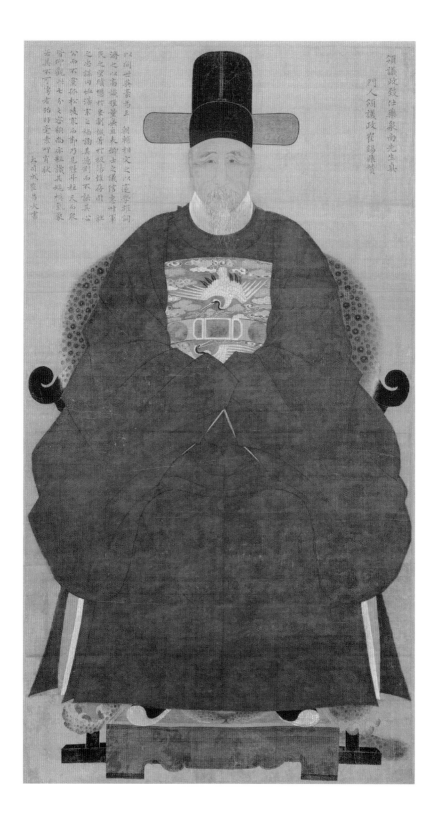

남구민 초상
작자 미상
조선 시대(18세기 그린), 비단에 채색, 152.1×87.9cm, 국립중앙박물관

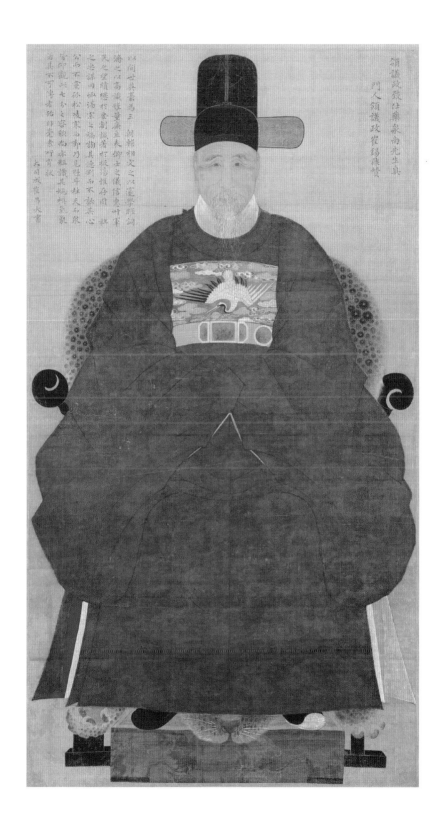

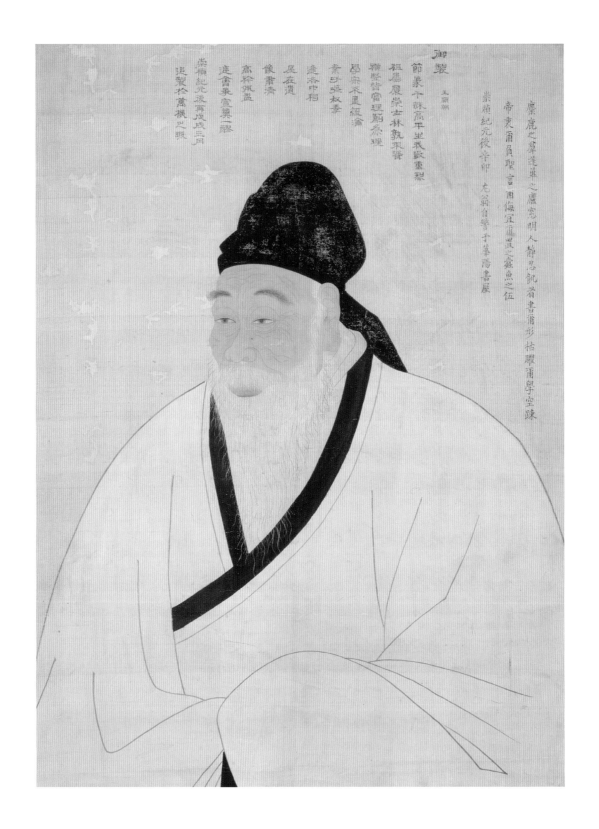

송시열 초상
작자 미상
조선 시대(18세기), 비단에 채색, 83.7×67.6cm, 국립중앙박물관

御製　王蒙

麋鹿之群蓮草之廬窓明人靜忌饑者書蒲形枯腰甫學空蹂

帝束甫負聖言用悔宜蘭盥之鑫魚之伍

崇禎紀元俊辛卯　充翁自營于華陽書屋

節兼千味高平半我畝盡梁

砠墨慶業去林熟不寄

欞軺悟當理筒糸埋

昭宗承畫經渝

崇牙映枚事

逸洛中和

屋在遺

後葉凊

高扮佩盈

進會兵宜奧一醛

崇禎紀元及旁戌三月

追製扵萬機之暇

進會兵宜奧一醛

高扮佩盈

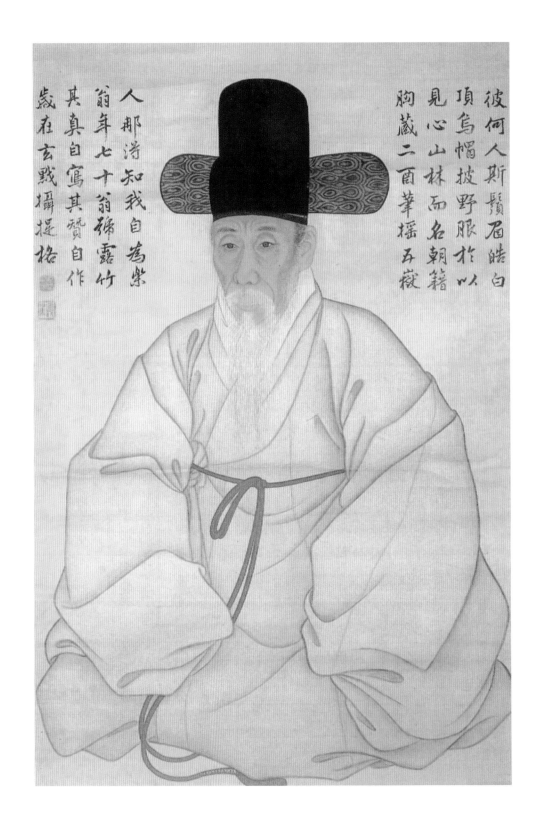

彼何人斯鬚眉皓白
頂烏帽披野服以
見心山林而名朝籍
胸藏二酉筆搖五嶽
人那得知我自為樂
翁年七十翁號露竹
其真自寫其贊自作
歲在玄黓攝提格

강세황 초상 보물 제590-1호
강세황

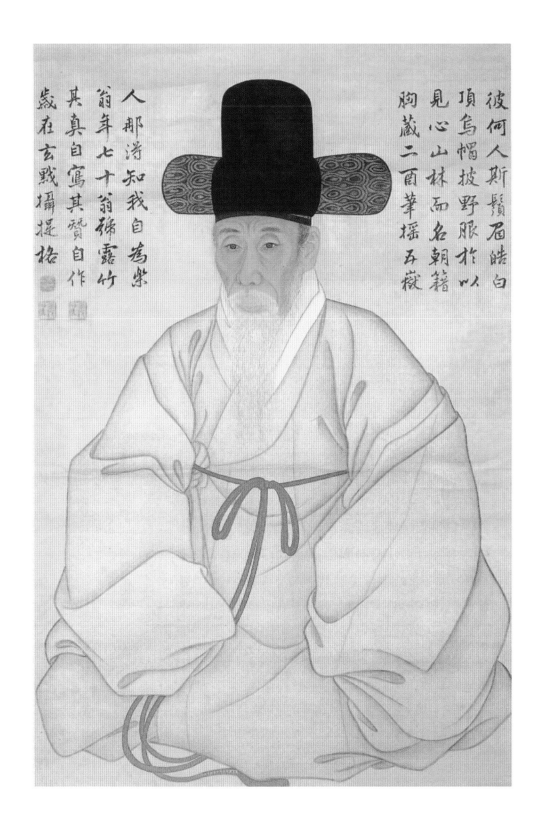

彼何人斯鬚眉皓白
頂烏帽披野服於以
見心山林而名朝籍
胸藏二酉筆搖五嶽
人那游知我自爲紫
翁年七十翁鬚露竹
其真自寫其贊自作
歲在玄黓攝提格

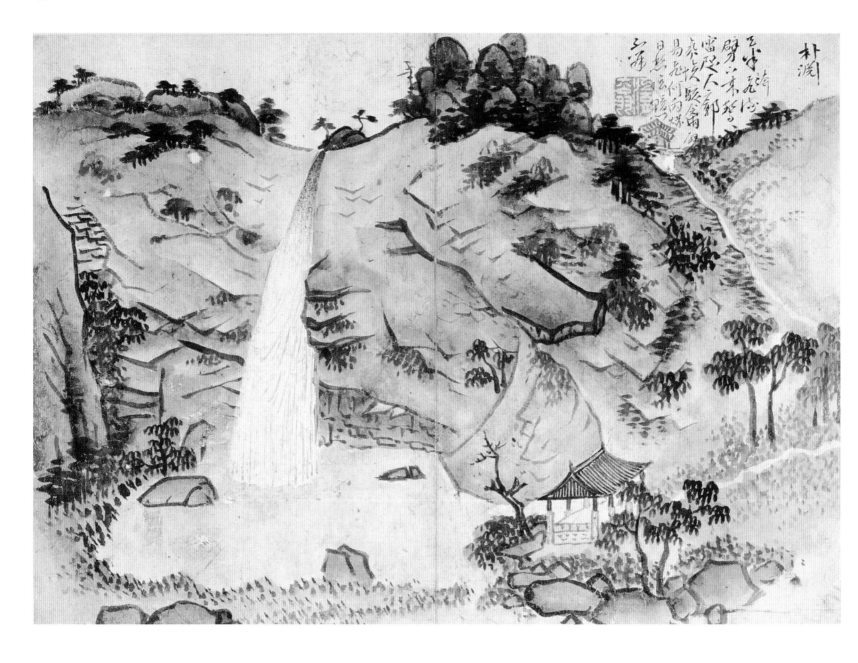

박연폭포 –《송도기행첩》제12면
강세황
조선 시대(1757년경), 종이에 수묵 담채, 32.8×53.1㎝, 국립중앙박물관

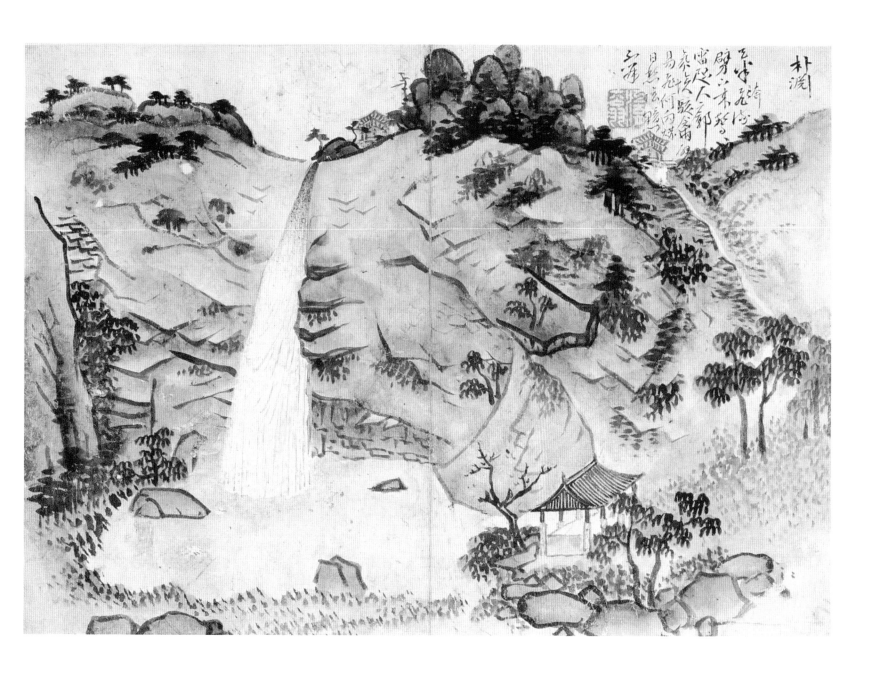

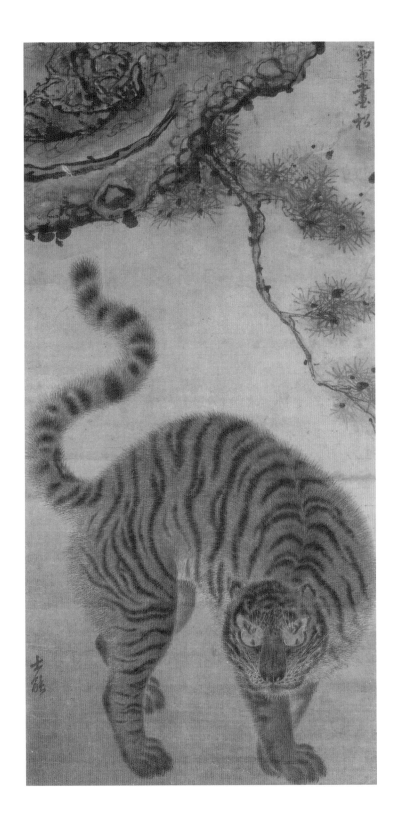

소나무 아래 용맹한 호랑이
김홍도
조선 시대, 비단에 채색, 90.4×43.8cm, 호암미술관

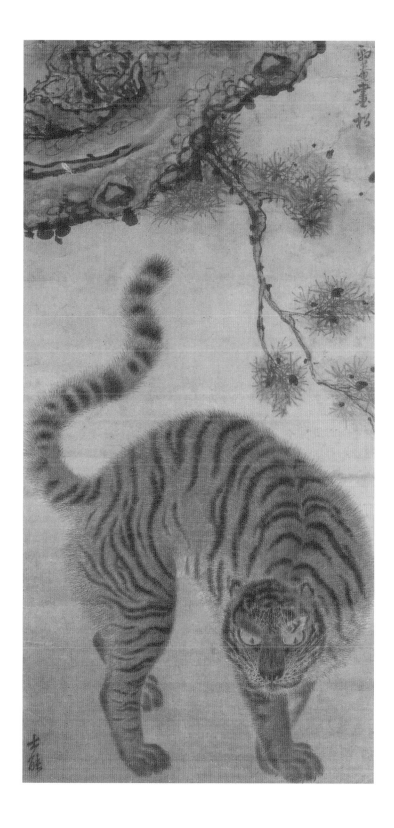

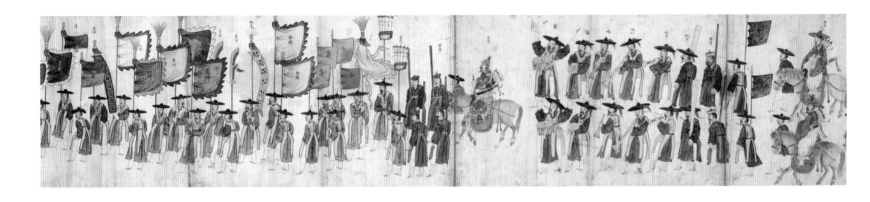

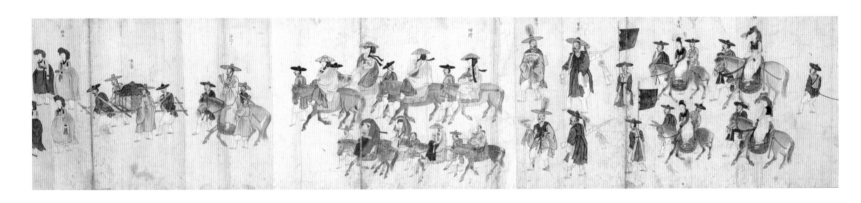

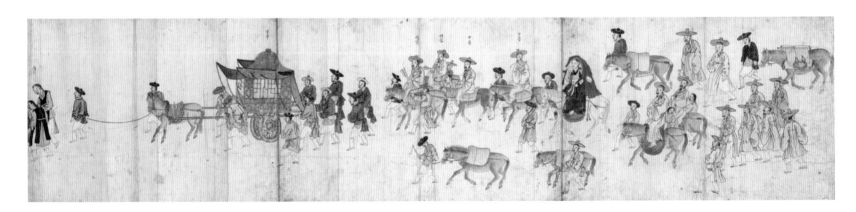

신임 관리의 행차(부분)

전 김홍도

조선 시대, 종이에 채색, 25.3×633cm(전체), 국립중앙박물관

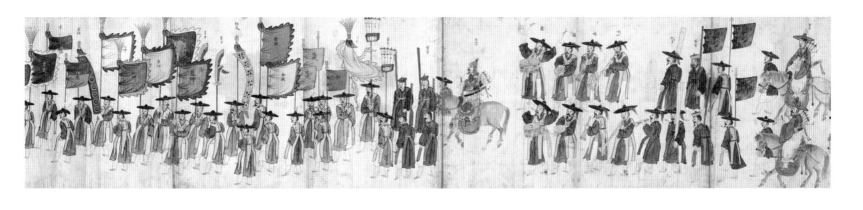

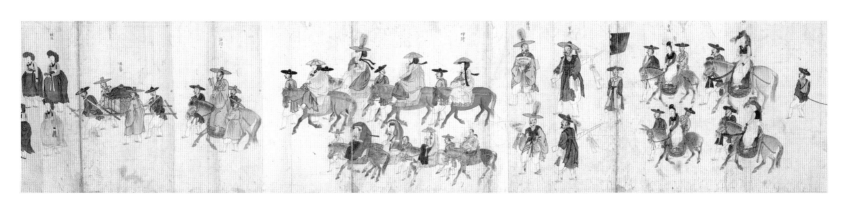

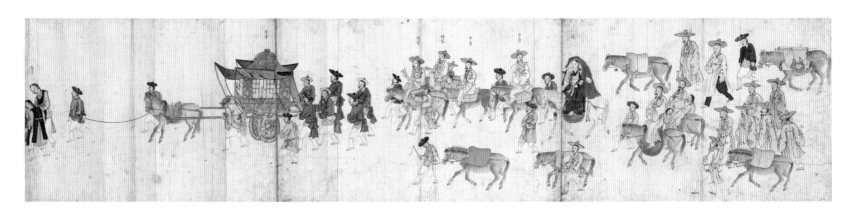

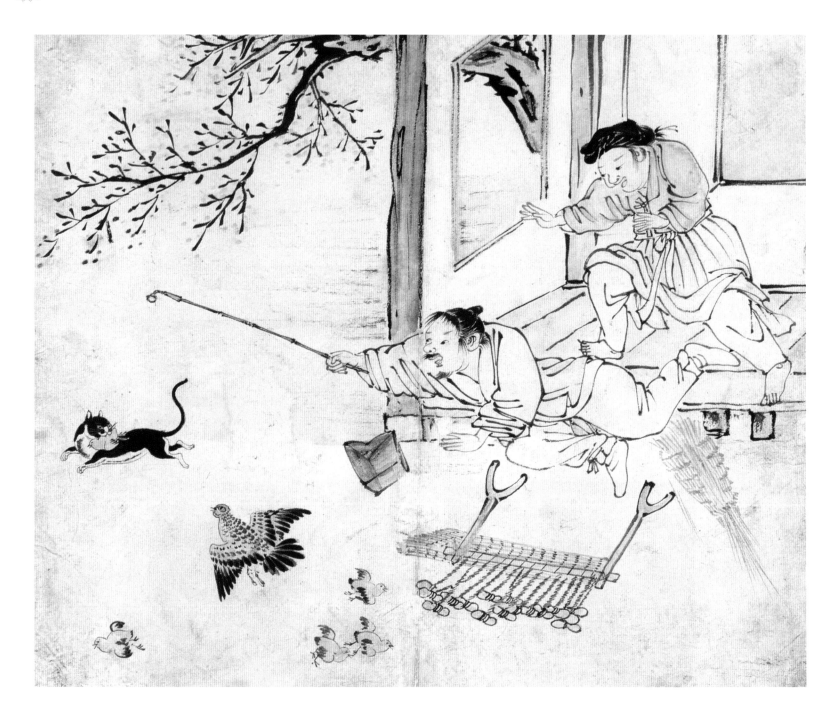

들고양이 병아리를 훔치다 - 《긍재전신첩》
김득신
조선 시대, 종이에 엷은 채색, 22.4×27cm, 간송 미술관

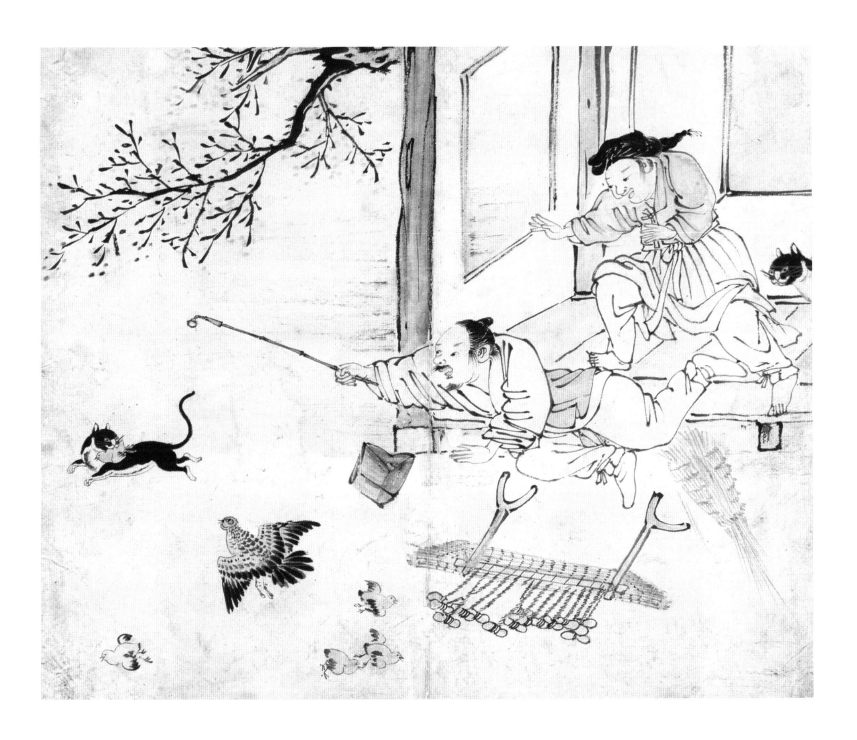

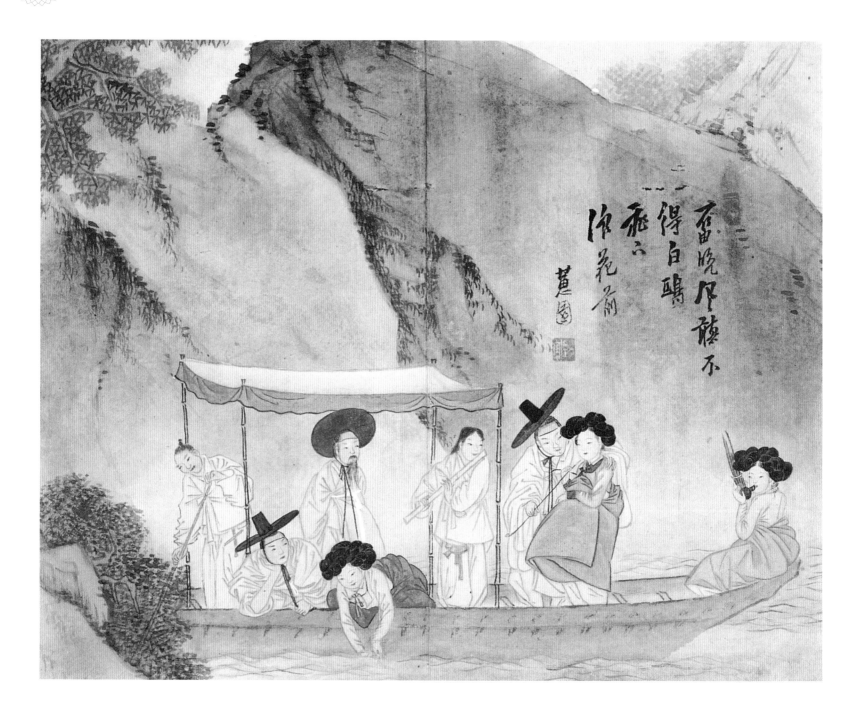

맑은 강에서 뱃놀이를 하다 – 《신윤복필 풍속도 화첩》 국보 제135호
신윤복
조선 시대 종이에 채색 28.2×35.6cm 간송 미술관

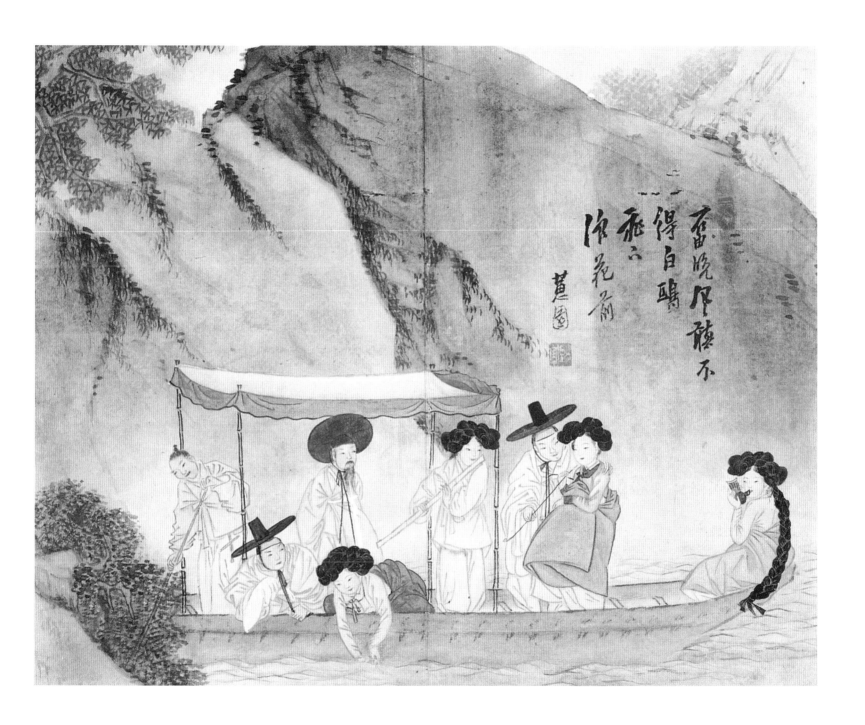

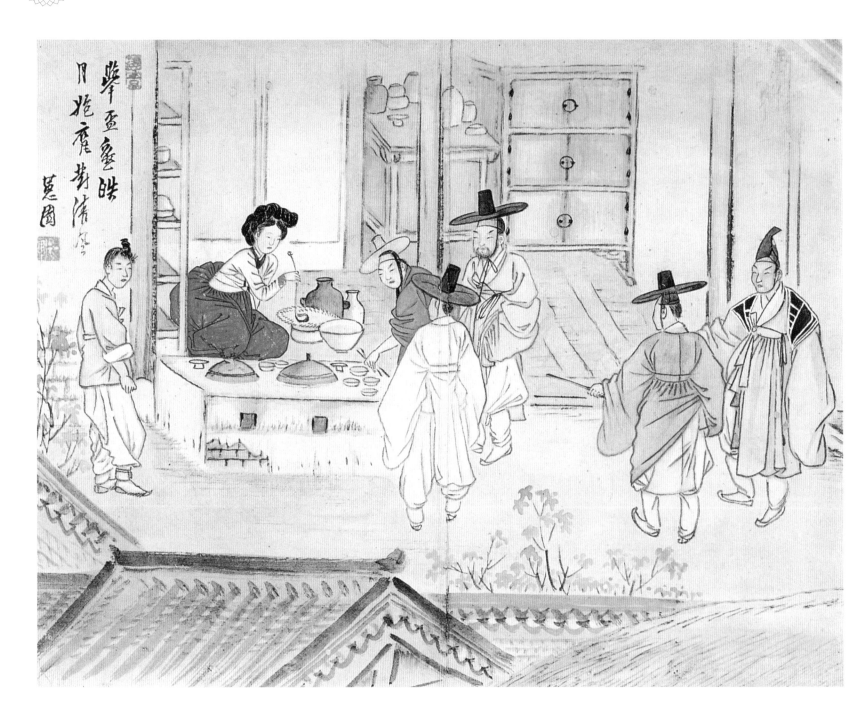

술판이 벌어지고 잔을 들어 올리다 -《신윤복필 풍속도 화첩》국보 제135호
신윤복
조선 시대, 종이에 채색, 28.2×35.6cm, 간송 미술관

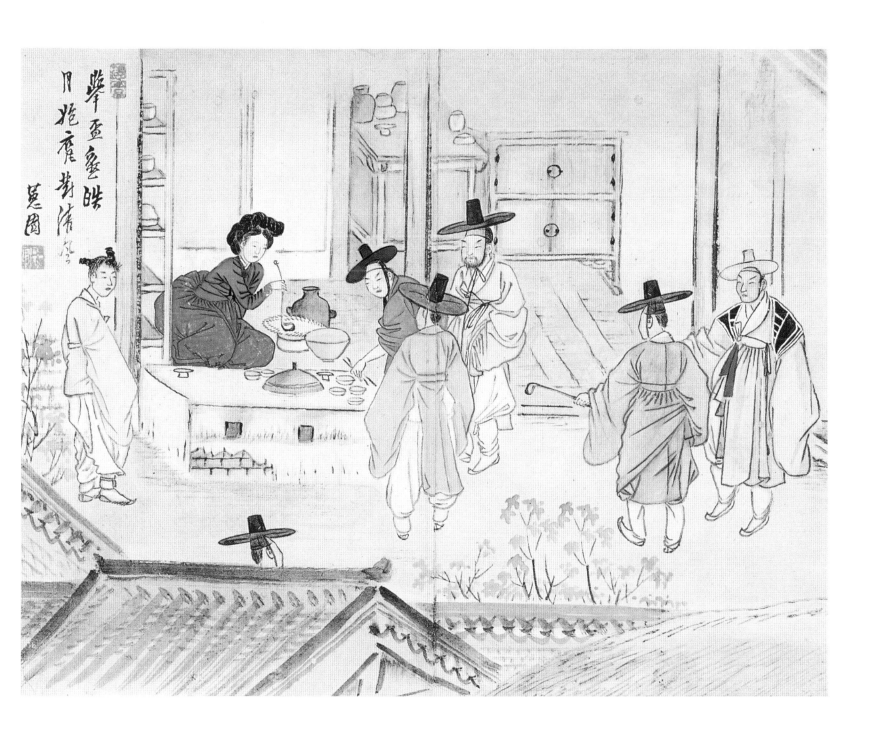

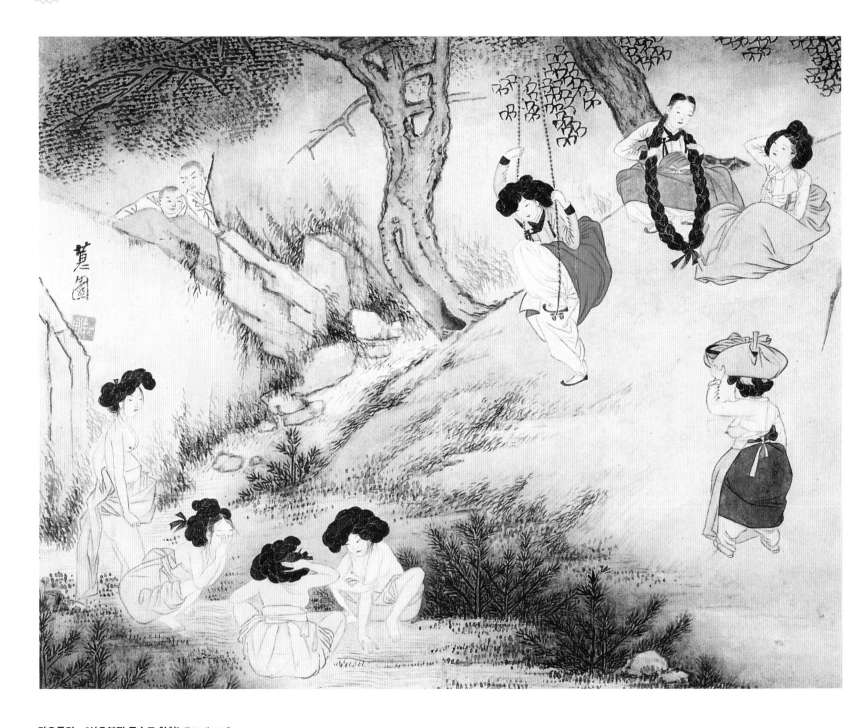

단오풍정 – 《신윤복필 풍속도 화첩》 국보 제135호
신윤복
수실 시대, 종이에 채색, 1?, 1x2b.bcm, 십산 미술관

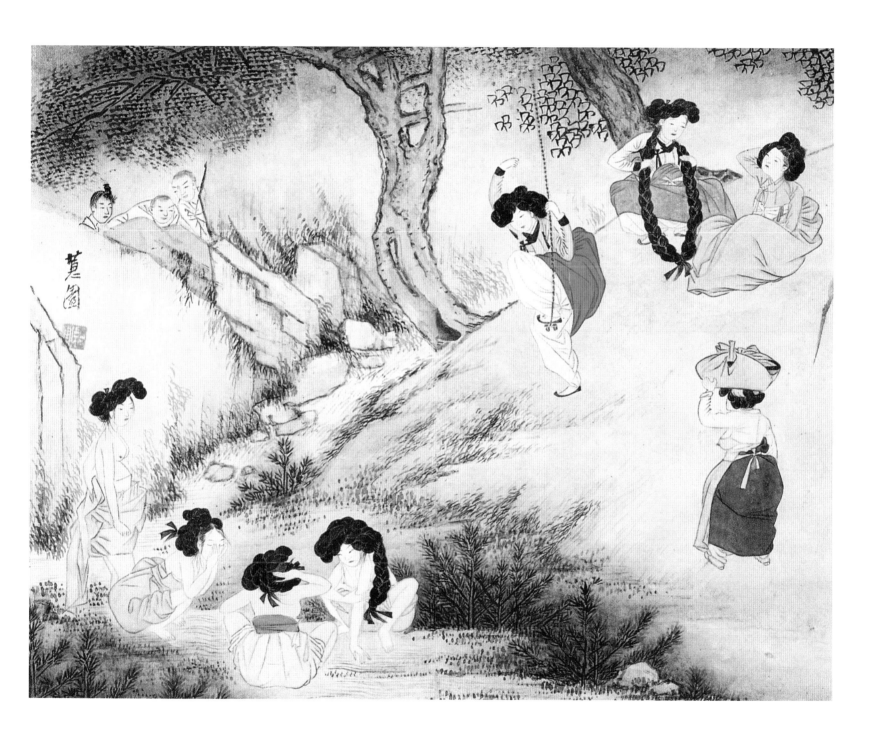

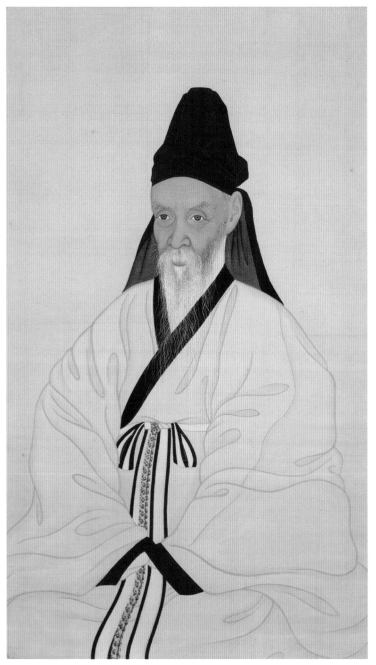

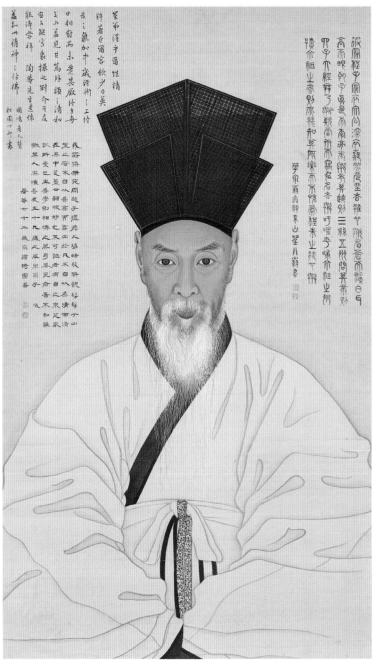

이재 초상
작자 미상
조선 시대, 비단에 채색, 97.8×56.3cm, 국립중앙박물관

이채 초상 보물 제1483 호
작자 미상
조선 시대, 비단에 채색, 99.6×58.0cm, 국립중앙박물관

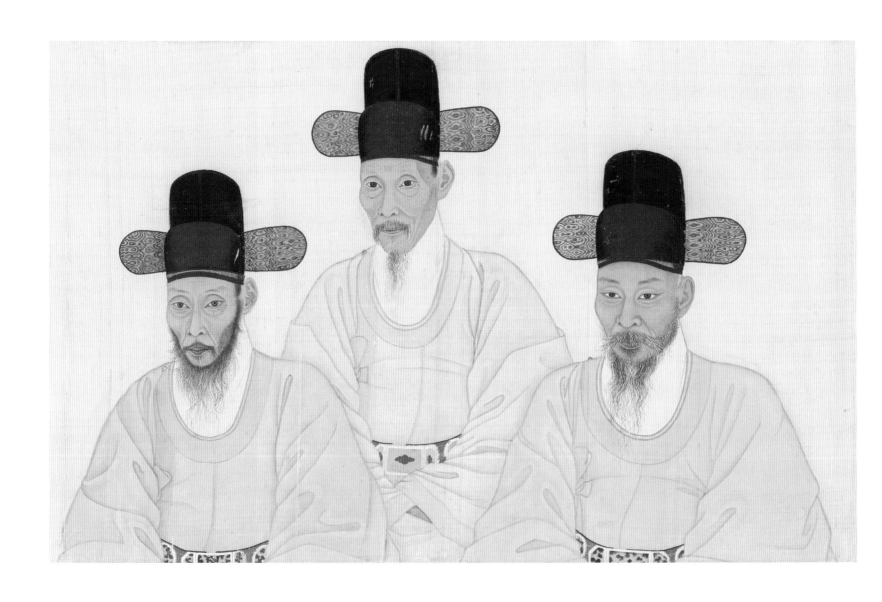

조씨 삼형제 초상 보물 제1478호
작자 미상
비단에 채색, 43×66.5cm, 국립민속박물관

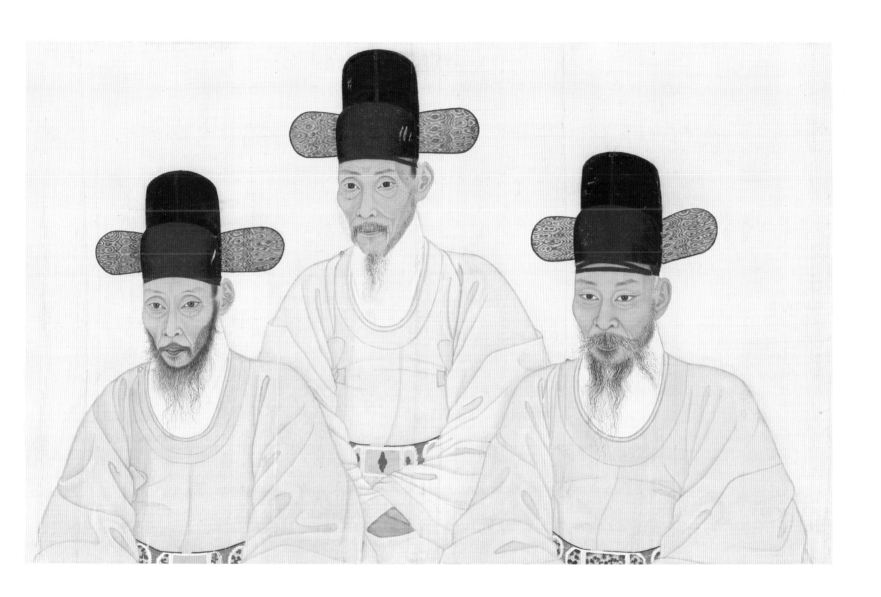

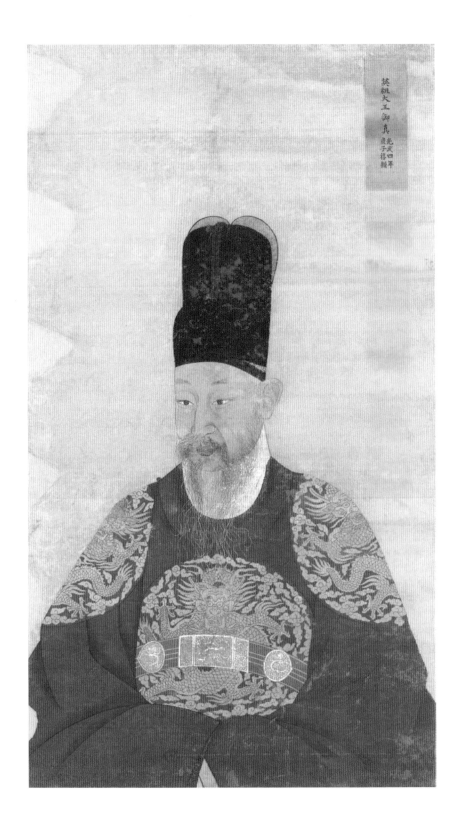

영조어진 보물 제932호
채용신, 조석진 외
1900년(1744년에 그린 이진의 모사화), 비단에 채색, 110.5×61.0cm, 국립고궁박물관

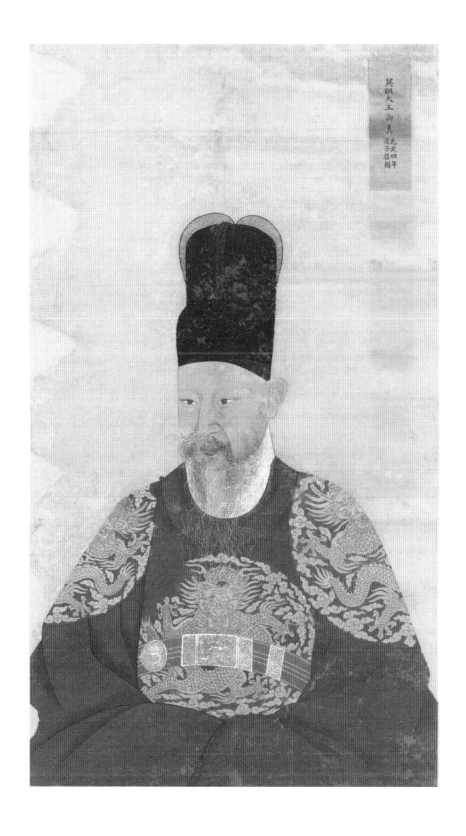

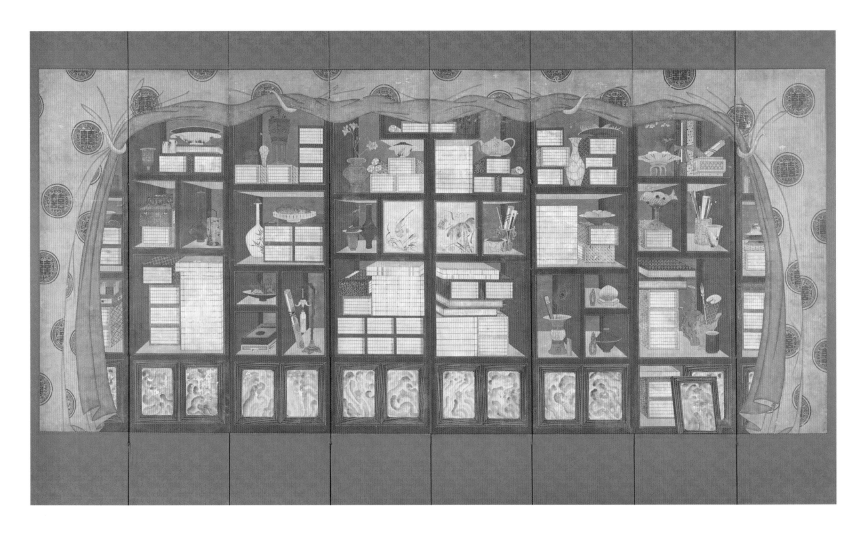

책가도
장한종
조선 시대, 8폭 병풍, 종이에 채색, 222×376cm, 경기도박물관

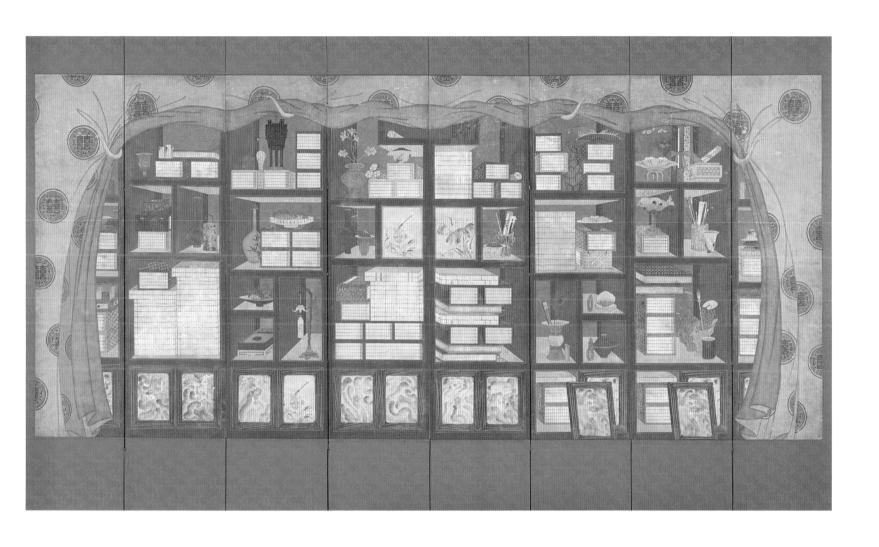

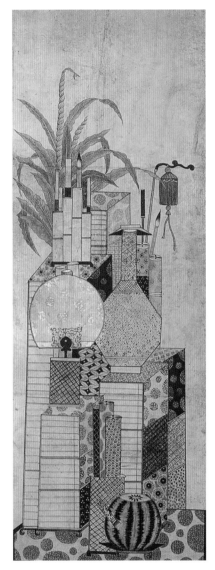
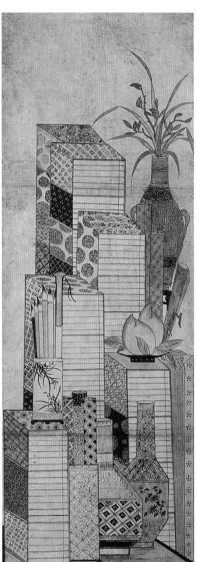
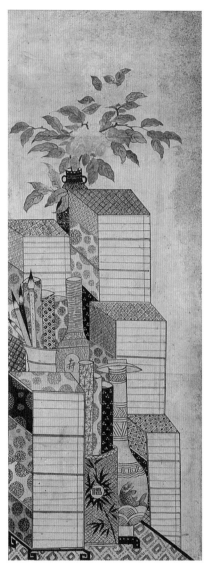
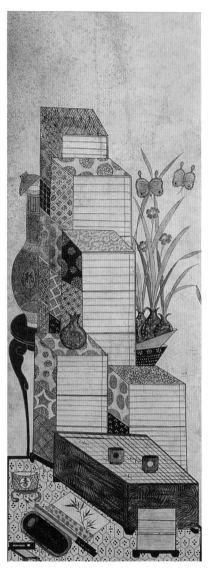

책거리 8폭 병풍(부분)
작자 미상
19세기 후반 종이에 채색 각 86×31.5cm 호림박물관

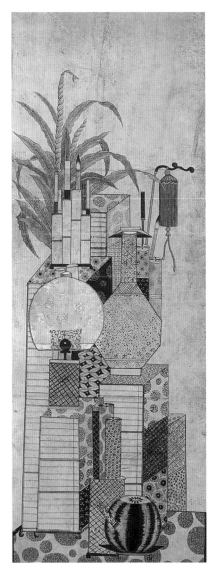
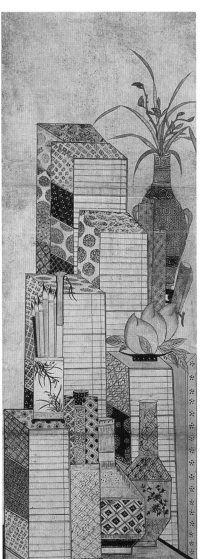
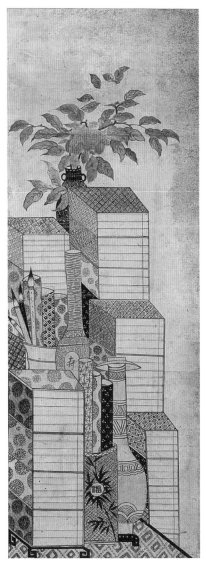
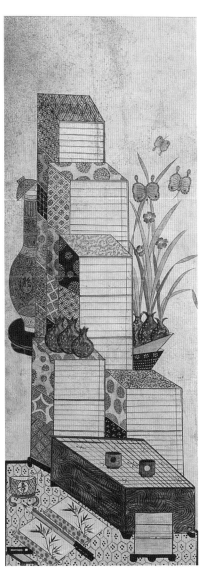

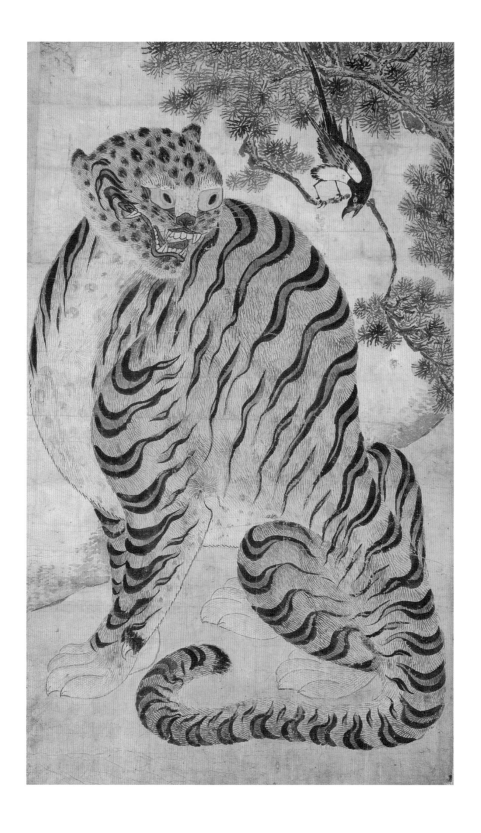

호작도
작자 미상
19세기 후반, 종이에 채색, 104.5x81.4cm, 호림박물관

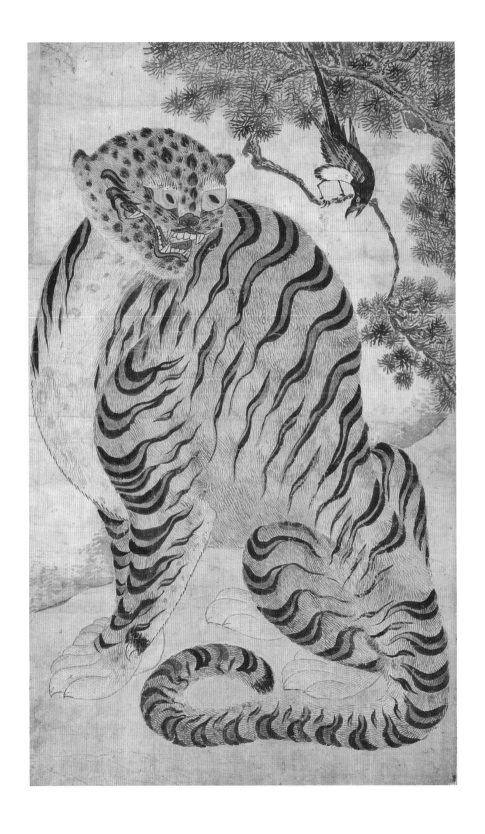

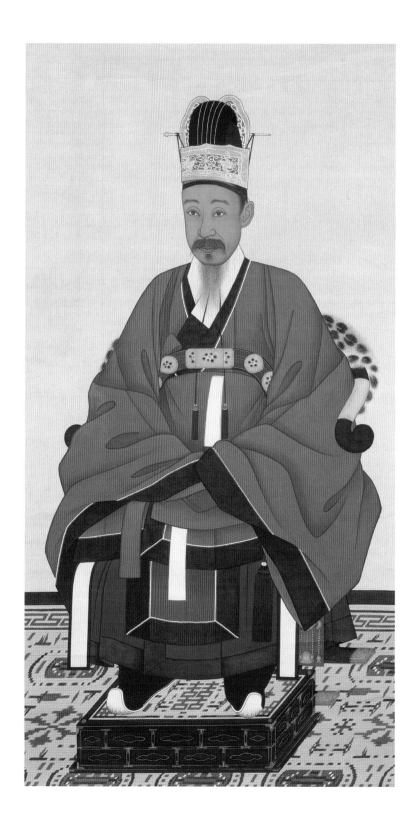

이하응 초상 일괄(금관조복본) 보물 제1499-2호

전 신윤복

조선 시대, 비단에 채색, 132.1×67.6cm, 국립중앙박물관

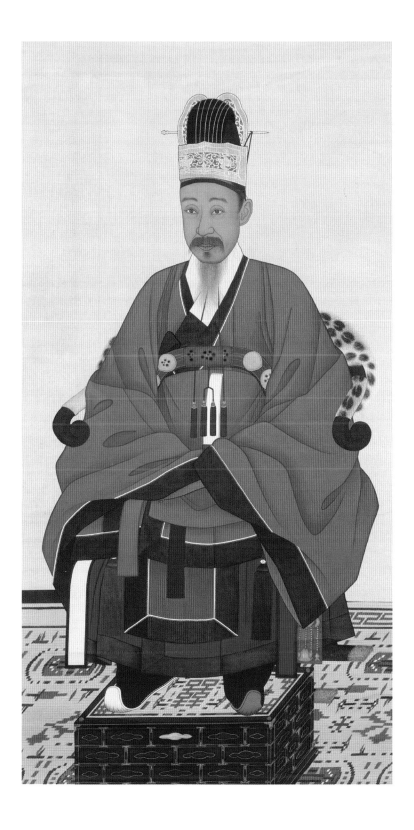

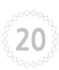

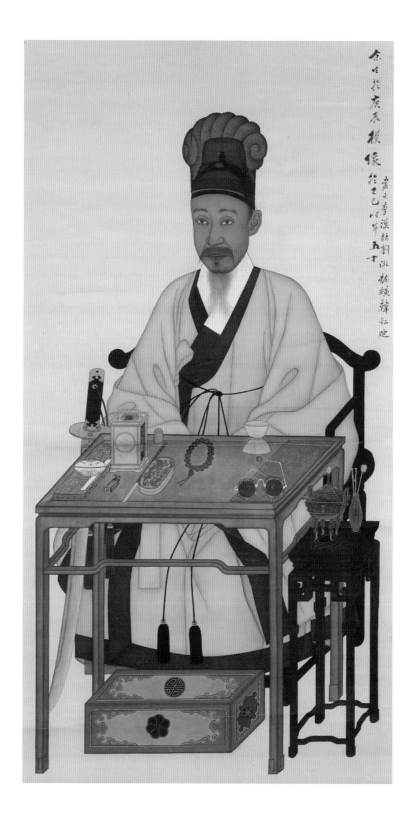

이하응 초상(와룡관학창의본)
이한철, 류숙
조선 시대(1869년) 비단에 채색 133.7×67.7cm 서울역사박물관

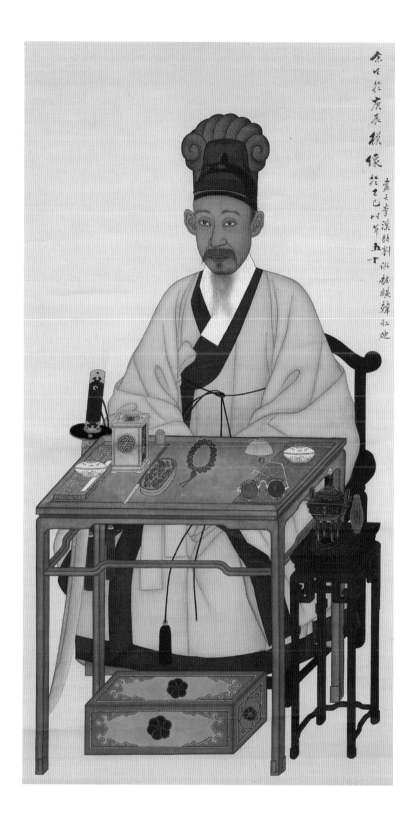

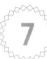

최익현 초상 보물 1510호
채용신
조선 시대(1905년), 비단에 채색, 51.5×41.5cm, 국립중앙박물관

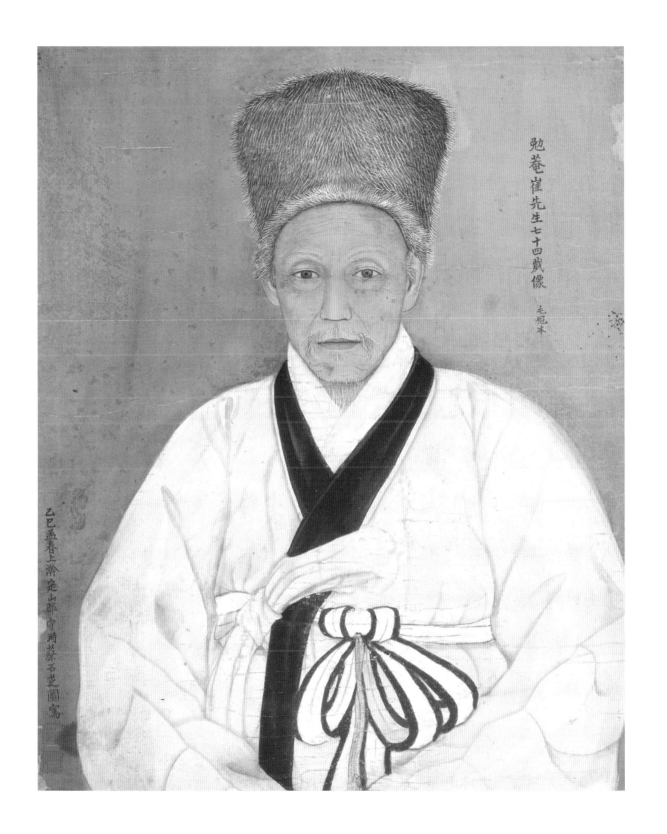

勉菴崔先生七十四歲像　毛冠本

乙巳孟春上澣定山郡守時蔡石芝圖寫

'수월水月'은 달 하나가 모든 물속을 동시에 비춘다는 의미로, 이는 관세음보살이 천수천안千手天眼의 힘으로 중생을 보듬어준다는 걸 말한다.

이 작품은 화엄경 가운데 선재善財가 보타락산補陀落山에 머무는 관세음보살을 찾아가 깨달음을 구하는 장면을 묘사한 것이다. 선재는 오십여 명의 선지식(善知識, 좋은 지도자)을 찾아다니며 진리를 구했는데 관세음보살은 스물여덟 번째로 만났다. 나무 아래 반가부좌하고 있는 관음보살이 화면 중앙에 크게 그려진 반면 고개를 들고 진리를 구하는 선재는 아래 모퉁이에 아주 작게 그려져 있다. 무릎을 굽히고 합장한 채 깨달음을 얻고자 하는 선재의 간절한 표정과 대조적으로 관음보살의 얼굴에는 달관한 여유가 흘러 넘친다. 머리 뒤로 금빛 광배가 은은한 관음보살은 수정 염주를 손에 쥐고 굴리고 있다.

고려 시대에는 관음 신앙이 크게 발전하여 관세음보살과 관련된 수많은 불화가 제작되었다. 섬세하고 유려한 선의 아름다움과 화려한 문양이 불교의 감수성을 고취하기에 부족함이 없는 이 작품은 고려 후기 수월관음도의 전형적인 구도를 띤 수작이다.

수월관음보살도 水月觀音菩薩圖 보물 제1903호
작자 미상
고려 시대(14세기), 비단에 채색, 103.5×53cm
호림박물관

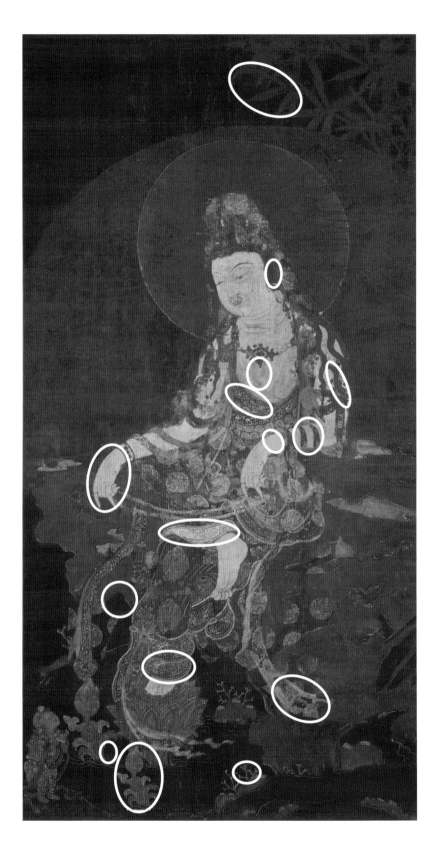

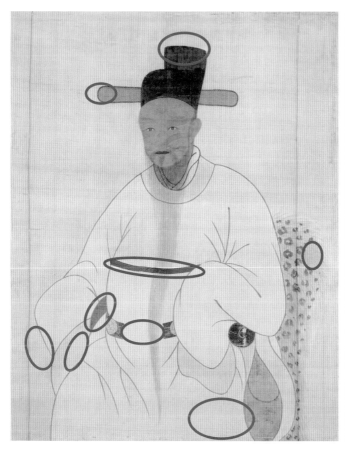

조반 초상 趙伴肖像
작자 미상
조선 시대, 비단에 채색, 88.5×70.6cm
국립중앙박물관

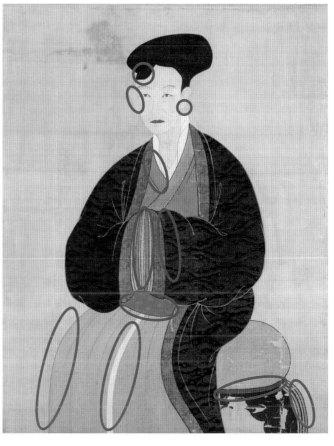

조반 부인 초상 趙伴夫人肖像
작자 미상
조선 시대, 비단에 채색, 88.5×70.6cm
국립중앙박물관

남편이나 부인이나 이마가 툭 튀어나온 짱구다. 턱도 길쭉하게 일부러 잡아 빼놓은 듯 삐죽하다. 턱은 권력과 재물을 의미하는 신체의 부분이어서 공히 의도적으로 과장되게 그렸을 것이라는 추측도 있다.

재상 조반은 고려 말에 이성계를 도와 조선을 건국한 개국 공신이다. 이 그림은 조선 초에 그린 것을 보고 옮겨 그린 것인데, 조반이 의자 위에 깔고 앉은 호피 방석은 조선 후기 초상화에서 등

장하는 전형적인 소품이기에 이 초상화가 후대에 다시 이모된 것임을 알려준다. 또한 조반의 사모가 조금 높고 양각이 수평을 이룬 것은 조반이 실제로 살던 시대의 복식과 다르다.

우리나라 초상화의 역사에서 부부를 그린 예가 많지는 않지만 고려 말에서 조선 전기까지는 부부를 한 장 안에 함께 그리는 것이 일반적이었다. 비록 같은 화면에 그려진 것은 아니더라도 이들 작품은 조선 초 공신 초상화를 그릴 때 부인과 함

께 그린 전통 안에서 이해할 수 있다. 이후 부인의 초상화는 초상화의 역사에서 사라지고 마는데, 남성 중심의 성리학 사회인 조선에서 여성을 주인공으로 삼지 않는 것은 자연스런 일이었다. 따라서 조반 부부의 초상화는 부부 초상화의 형식을 알려주는 귀한 자료다.

이암은 조선 중기의 화가로 꽃과 벌레, 동물을 특히 잘 그렸다. 세종대왕의 현손(손자의 손자)인 그는 전문 화원이 아니었지만 중종의 어진 제작에 참여할 정도로 실력이 뛰어났다.

이 그림의 주인공은 누구일까? 어미 개일까 아니면 어미를 타고 물고 엉겨 붙는 아기 강아지들일까? 정답은 각자의 눈에 달렸다. 어미 개를 중심으로 그림을 보자면 품을 파고 들며 젖을 빠는 새끼와 엄마의 등에 엎드려 포근한 잠에 빠진 자식을 물끄러미 바라보는 모성에 눈길이 갈 것이다. 자식 입으로 밥이 들어가는 걸 행복하게 바라보는 어미의 넓은 사랑은 인간이나 동물이나 다를 바가 없나 보다. 한편, 새끼들이 더 눈길을 끈다면 당연히 평화로운 풍경에서 넘치는 진한 가족애를 느낄 것이다. 어미 등에 가슴을 묻고 잠든 아기의 평화롭고 순진무구한 표정은 마치 동물이 아닌 실제 아기를 보는 듯한 앙증맞은 느낌마저 준다. 이암은 어린 개들을 지긋한 눈길로 바라보는 어미 개의 모정과 귀여운 강아지들을 둥근 형태와 부드러운 색채를 써서 이렇듯 평화로운 풍경으로 그려냈다.

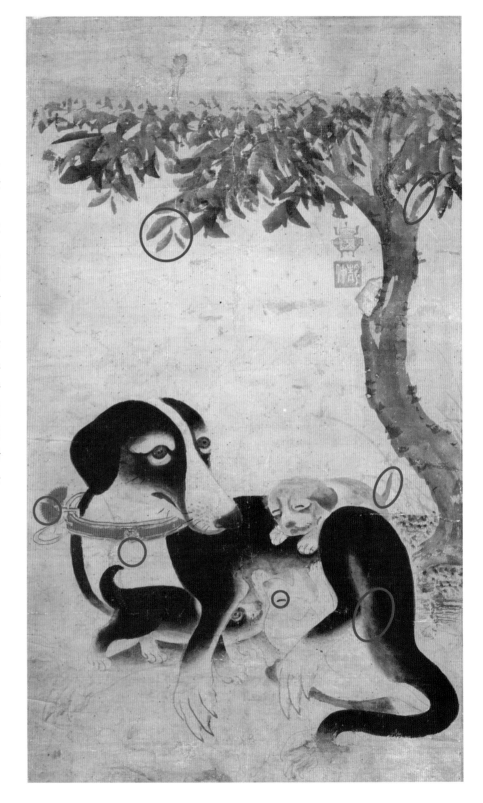

어미 개와 강아지 狗圖

이암 李巖(1499-?년)
조선 시대, 종이에 엷은 채색, 73.5×42.5cm
국립중앙박물관

"할아버지, 부디 극락왕생하세요. 이승에서 다하지 못한 원을 극락에서 다 푸시고 편안한 영면에 드시길 바랍니다. 이 손자, 할아버지의 극락왕생을 기원하며 불화를 봉헌하나이다."

이 네 부처 그림은 손자가 돌아가신 외할아버지의 삼년상 중에 주문했다가 나중에 할아버지의 고향에 있는 사찰, 경북 함창 상원사에 봉안했다. 그림을 주문한 이종린은 조선조의 11대 왕인 중종의 다섯 번째 아들 덕양군의 장남이다. 이종린은 태어나자마자 외조부인 권찬의 양자격으로 입양되었다. 권찬은 이종린을 아들로 대했고 그래서 권찬이 돌아가자 이종린이 상복을 입어 친자식도 아닌데 상주의 옷을 입는다 하여 논쟁이 일기도 했다.

설법하는 네 부처는 위쪽에 아미타불과 약사불, 아래쪽에 석가모니불과 미륵불의 설법회를 하나의 화면에 모은 것이다. 그림에 등장하는 아미타불은 대승불교에서 서방정토 극락세계에 머물며 설법하는 부처다. 극락세계는 고통이 전혀 없고 즐거움만 있는 이상 세계로 대승불교에서는 정토의 대표적인 장소다. 약사불은 중생의 질병을 낫게 하는 부처로 재앙을 없애고 극락왕생을 원하는 자들이 약사여래를 부르면서 발원하면 구제받을 수 있다고 믿어졌다. 한편, 미륵불은 대승불교의 대표적 보살 중 하나로 석가모니불에 이어 중생을 구제해줄 미래의 부처다. 할아버지를 위해 네 부처를 사찰에 봉안한 것은 당시 유학 중심의 사회질서를 유지하던 조선에서도 일상생활의 신앙에서는 불교가 큰 역할을 담당했음을 알려준다.

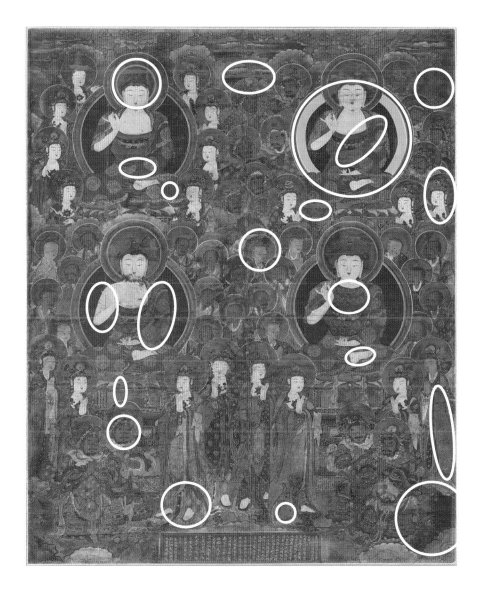

설법하는 네 부처四佛會圖 보물 제1326호
작자 미상
조선 시대(1562년), 비단에 채색, 90×74cm
국립중앙박물관

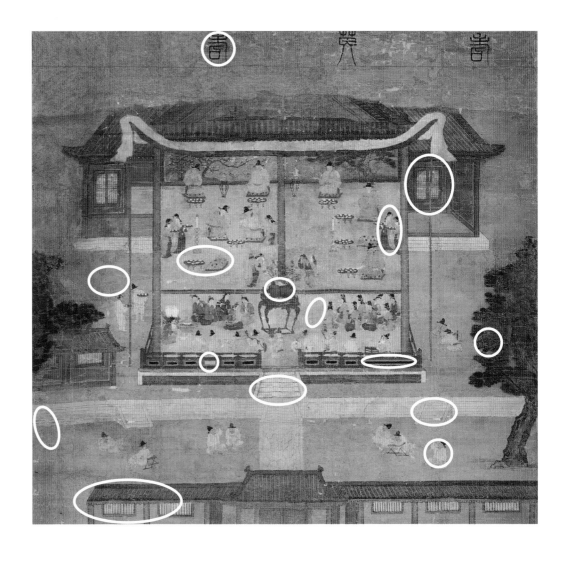

기영회도 耆英會圖 보물 제1328호
작자 미상
조선 시대, 비단에 채색, 137.8×104.3cm
국립중앙박물관

이 그림은 만 70세 이상으로 2품 이상의 벼슬을 지낸 원로 사대부로 구성된 친목 단체가 연회를 연 후에 그 모임을 기념하기 위해 그린 것이다. 이 모임을 기로회耆老會라 불렀는데 원로 사대부를 예우하기 위해 설치한 것으로 임금도 늙으면 이 모임에 참여해 그 일원이 되는 걸 최고의 영예로 여겼다. 매년 삼짇날(음력 3월 3일)과 중양절(음력 9월 9일)에 연회를 열고 화원이 이를 그려 기록으로 남겼다. 그림 하단에는 참석자들의 명단이 빼곡하게 적혀 있다. 이름 옆에 호, 본관, 관직을 앉은 순서대로 적고 시를 덧붙여 씨넣기도 했다. 이 친목 모임

은 고려 시대에 높은 관료들의 사적 모임에서 시작해 점차 정치적인 성격으로 발전하다 조선 시대 태종 대에 이르러 친목 위주의 성격으로 정착되었다.

기영회도에는 잔치에서 흥을 즐기는 원로 대신들뿐 아니라 시중을 드는 하인들도 등장한다. 각자 상 하나씩 받은 원로들이 호피 방석에 앉아 있고, 촛불을 밝힌 것으로 보아 연회가 저녁까지 무르익어 간 듯하다. 연회의 장소는 시대마다 조금씩 변화가 있다. 이 작품은 전해오는 기영회도 중에서 가장 규모가 큰 것이다.

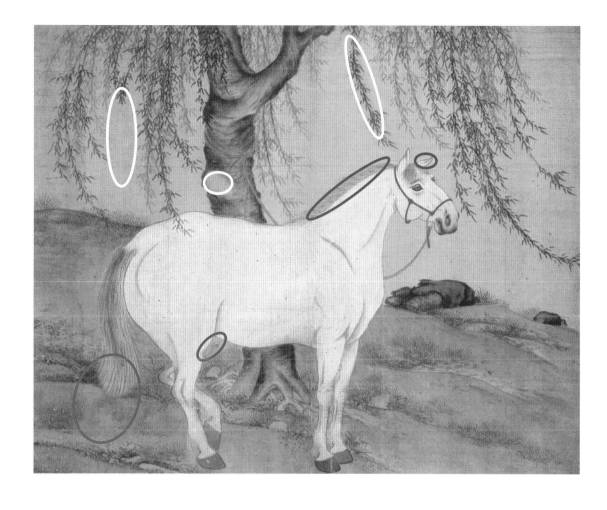

유하백마 柳下白馬
윤두서尹斗緖(1668-1715년)
조선 시대, 비단에 엷은 채색, 34.3×44.3cm
개인 소장

누가 봐도 순하디 순한 말이다. 그렇다면 이 말이 정말로 순할까?

정답은 '그렇다'이다. 말을 버드나무 둥치에 묶어 둔 굴레의 길이가 길지 않으니 긴 끈이 필요 없을 정도로 날뛰지 않는다는 것을 짐작할 수 있기 때문이다.

이 말은 암말일까, 수말일까? 짐작처럼 정답은 암말이다. 엉덩이와 배가 둥글고 살지며 근육이 많지 않기 때문이다. 게다가 두어 번 새끼를 낳았을 듯 배가 적당히 처져 있기 때문이다.

말을 좋아했던 윤두서는 버드나무 아래에서 쉬고 있는 흰 말을 그렸다. 그는 말 그림과 초상화에 특출한 재능을 보였다. 실학자였던 윤두서는 실제 관찰을 한

후 사실적으로 그리는 방식을 좋아했는데, 오랫동안 꼼꼼히 살펴 사물의 본질적 특성을 파악하고 그것을 예리하게 표현해 낼 줄 알았다. 하나하나 자세히 뜯어보면 윤두서가 말을 얼마나 오래, 진지하게 바라본 뒤에 그림을 그렸는지 알 수 있다. 말의 다리 근육이며 눈빛이며 잔털의 윤기까지, 말의 나이를 짐작할 수 있을 정도로 정밀하다.

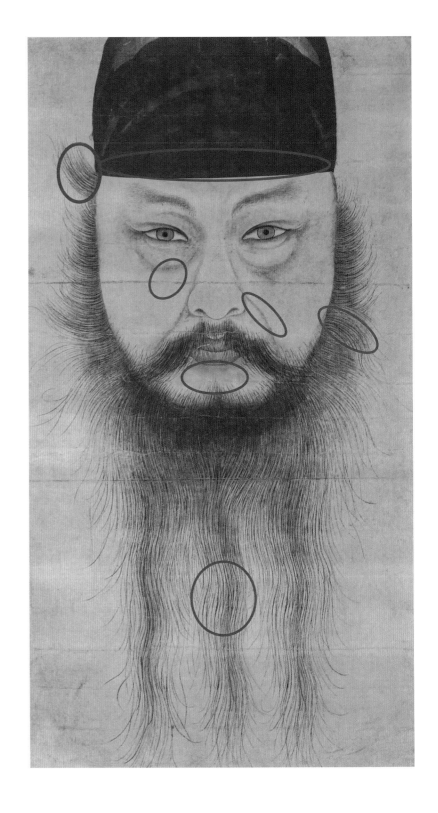

나는 누구인가? 스스로에게 던진 화두에 답을 하며 그린 것 같은 자화상이다. 머리를 다 그리지 않고 중간에서 화면을 자르듯 그린 점과 조선 중후기의 전형적인 초상화 형식과 달리 정면상으로 그린 점에서 이 초상화는 특별하다. 애초의 그림은 몸통을 그렸지만 시간이 지나면서 옷깃을 그린 선이 지워져 마치 얼굴이 공중에 둥둥 떠 있는 것처럼 보인다. 부리부리한 눈빛과 살진 얼굴, 끝이 날렵하게 치솟아 오른 눈매와 눈썹은 윤두서라는 인물이 지닌 성품을 짐작하게 한다. 하지만 그림에 나타난 매서운 인상과 달리 윤두서는 매우 인자한 성품의 실학자였다. 그는 윤선도의 증손자이자 다산 정약용의 진외증조부로 유서 깊은 가문 출신이었다. 하지만 윤두서는 남인 계열의 가문이 당쟁에 휘말려 비극을 겪는 것을 보고 일찌감치 출사의 뜻을 접고 고향인 해남으로 돌아와 여생을 학문과 예술에 마음을 쏟으며 보냈다.

이 자화상은 매우 사실적인 묘사로도 탁월하지만 정치적, 학문적 야망을 스스로 꺾은 선비의 번뇌를 절제한 채 드러낸 내면의 풍경화로서도 뛰어나다. 매서운 인상과 달리 부드러움과 인자함을 두루 갖춘 윤두서의 인품이 화면 전체에서 강한 존재감으로 배어난다. 사실적 묘사와 정신의 완벽한 조화라는 칭찬을 받는 이 작품은 털끝 하나라도 틀림없이 그리며 내면의 정신을 고스란히 옮겨야 된다는 전신사조傳神寫照의 정신이 완벽하게 구현된 초상화로 평가받는다.

윤두서 자화상 尹斗緖自畵像 국보 제240호
윤두서尹斗緖(1668-1715년)
조선 시대, 종이에 엷은 채색, 38.5×20.5cm
해남 윤씨 종가 소장

이 초상화는 심득경이 죽고 난 후 친구 윤두서가 그 모습을 떠올려 그렸다. 가죽신을 신은 발뒤꿈치가 살짝 들리고 맑은 얼굴에 난 검은 수염과 그 사이로 드러나는 빨간 입술을 보면 마치 살아 있는 심득경을 보고 그린 듯하다. 실제로 완성된 그림을 보이자 가족들은 생전의 심득경을 대하듯 큰 울음을 터뜨렸다고 한다. 동파관에 평상복을 입고 술이 달린 옥색 세조대로 허리를 맨 차림의 심득경은 맑고 청아한 느낌이다. 손아래 친구였지만 마흔을 넘기지 못하고 세상을 하직한 심득경을 위해 윤두서는 넉 달 만에 이 초상화를 완성해 그가 지녔던 맑고 깨끗한 정신세계를 기렸다. 화면 상단에는 이서李漵가 심득경을 그리워하며 쓴 글이 좌우에 있는데, 글씨는 윤두서가 썼다.

"단아하고 빼어난 골격, 담담하고 맑은 기질, 마음과 정신이 순수하여 옥처럼 맑고 얼음처럼 차갑다. 어질고 겸손하며 공정하고 밝다. 얼굴은 반듯하며 길고, 얼굴빛은 밝고 향기롭다. 눈은 해맑고 코는 곧으며 입술은 붉고 치아는 가지런하다. 귀는 시원하고 귀밑머리는 성글며, 눈썹은 단아하고 수염은 청결하다. 거동은 바르고 공손하며, 목소리는 청아하고 윤택이 난다. 의젓한 모습의 초상화여, 완연히 살아 있어 직접 보는 것 같고 목소리가 들리는 것 같구나, 오호라. 그대의 이 용모를 보지 않고 누가 그대의 성격과 마음씨를 알 것이며, 그대의 이 마음씨를 보지 않고 누가 그대의 덕성을 알 것인가."

"물 위에 뜬 달 같이 깨끗한 그 마음, 얼음같이 차고 맑은 그 덕성, 문기를 좋아하고 힘써 실천하여 그 얼음을 확고히 했네. 그대가 나를 떠나가니 도道를 잃어버린 지극한 슬픔."

심득경 초상 沈得經肖像 보물 제1488호
윤두서尹斗緒(1668-1715년)
조선 시대(1710년),비단에 채색, 160.3×77cm
국립중앙박물관

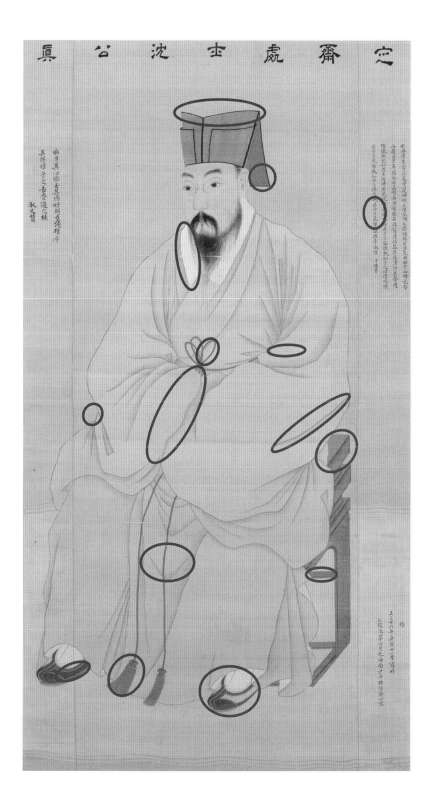

한국의 명산 금강산의 일만 이천 봉우리가 겸재 정선의 붓끝으로 재현되었다. 뾰족한 봉우리들이 어우러져 만들어내는 장엄미가 과장되지 않은 사실성을 바탕으로 아름다움을 발한다. 겸재 정선은 중국 산수화를 따라 그리던 기존의 관념 산수화에서 벗어나 조선의 진경 산수화가 발전하도록 선도적 역할을 한 선비 화가다. 두 번의 큰 전쟁 이후 조선은 사고에 많은 변화가 일어났으며, 그 하나로 사물이나 풍경을 실제 두 눈으로 보고 그리려 하는 태도가 자연스레 퍼져나갔다. 그러나 이 작품에서 뾰족하게 솟은 봉우리의 날카로움에, 사이사이 소나무를 표현한 미점을 찍어 화면에 부드러움 불어넣음으로써 전체적으로는 신성한 기운을 품은 금강을 둥근 형상으로 조화시킨 것은 누구도 흉내 낼 수 없는 정선의 기량과 심미안이 있었기 때문이다. 그를 조선의 화성이라 부르는 이유를 금강전도에서 충분히 확인할 수 있다. 정선은 환갑을 지나서 자신의 예술 세계를 공고히 구축했고 여든 너머까지 붓을 손에서 놓지 않았다고 한다. 금강전도는 그림을 단순히 선비의 여기餘技로 치부하지 않고 철학적 경지로 끌어올린 겸재 정선의 예술의 정수다.

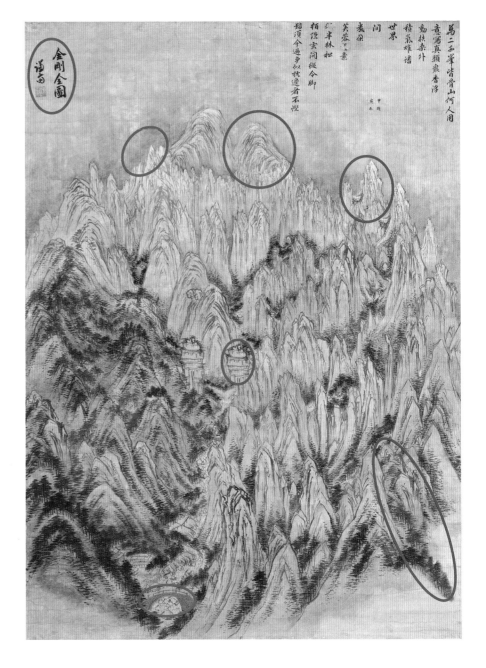

금강전도金剛全圖 국보 제217호

정선鄭敾(1676-1759년)
조선 시대(1734년), 종이에 수묵 담채, 130.7×94.1cm
삼성미술관 리움

만폭동은 내금강에 있는 명승지로, 금강산에서도 빼어난 절경으로 알려져 있다. 수많은 폭포와 연못이 즐비하나 그 모습이 같은 것이 하나도 없어 만폭동이라 불린다.

그림에서 보면 중앙의 너럭바위를 기준으로 폭포가 좌우에서 만난다. 저 멀리 뒤로 보이는 비로봉과 대향로봉, 소향로봉, 오선암, 보덕굴 등이 어우러지고 텅 빈 여백을 곳곳에 배치한 덕에 그 절경이 압도적인 조화의 아름다움을 연출해낸다. 그래서 정선의 만폭동은 금강산 요소요소, 곳곳의 모습을 집약하듯 묘사하면서 동시에 물소리와 새소리, 나무 등 온갖 것이 한데 펼쳐지는 금강산의 진경을 표현한다고 평가받는다. 정선은 봉우리나 산세를 표현할 때 화면 전체를 빼곡히 채우거나 중앙으로 집약하는 그만의 독특한 구도를 사용하는데, 이 그림이 좋은 예다.

정선이 살던 시대에는 사대부들이 산 좋고 물 좋은 곳을 찾아 유람을 하는 일이 흔했다. 이때 화가들을 대동하거나 선비 화가들은 직접 그 여정을 그림으로 남기곤 했다. 선비 화가 정선은 자신이 개척한 빼어난 실력을 금강산 진경 산수화를 통해 유감없이 발휘했다.

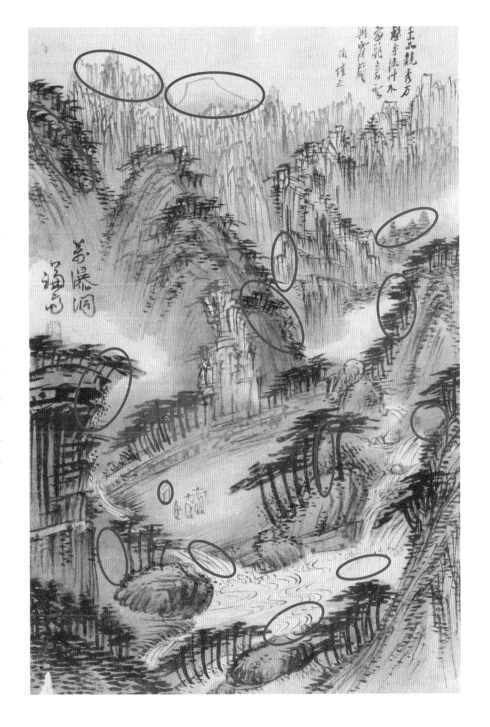

만폭동도 -《화첩 》

정선鄭敾(1676-1759년)
조선 시대(18세기), 비단에 수묵 채색, 33×22cm
서울대학교박물관

날카로운 부리를 가진 매가 작은 토끼 한 마리를 잡는 순간을 그렸다. 숨이 곧 넘어갈 듯 얼어붙은 토끼의 긴장감이 그림을 뚫고 전달되는 듯하다. 아마도 토끼는 지금 헐떡거릴 숨조차 삼키고 있을 테다. 발톱으로 제압한 먹잇감을 쳐다보는 매의 눈이 날카롭다.

심사정은 꿩과 매를 즐겨 그렸다고 한다. 토끼를 낚아채는 순간의 긴장감을 사실적이면서도 대담한 필치로 그린 이 그림은 그의 새 그림 중에서도 수작으로 꼽힌다. 먹의 진하고 묽은 것의 조절이 절묘해 그림의 짜임새가 뛰어난데, 매와 토끼는 세밀하게 그린 반면 바위와 주변의 꽃, 나무는 대담하고 간략하게 표현했다.

'무자하방사임량戊子夏倣寫林良'이라는 글은, 이 그림이 1768년 여름에 명나라 화가 임량의 그림을 따라 그린 것임을 알려준다. 붓을 옆으로 뉘어 재빨리 끌어당겨 표현한 각진 바위는 도끼로 나무를 팬 듯이 그리는 부벽준斧劈皴으로, 임량파 화풍의 특징을 이룬다.

토끼를 잡은 매豪鷲搏兔圖
심사정 沈師正(1707-1769년)
조선 시대(1768년), 종이에 엷은 채색, 115.1×53.6cm
국립중앙박물관

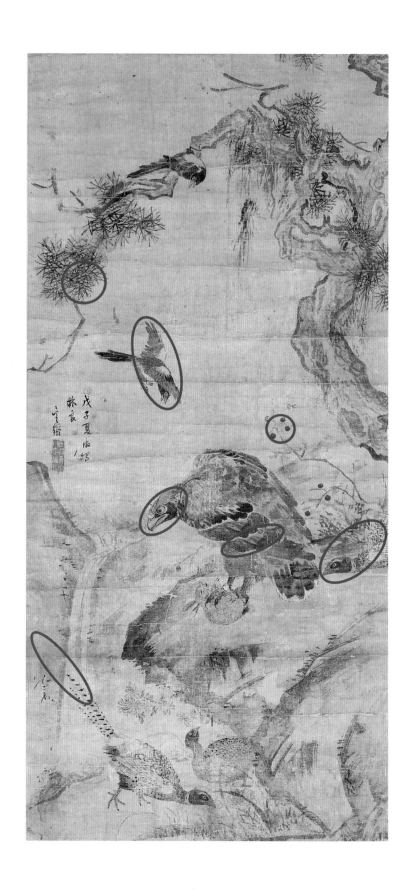

동창이 밝았느냐, 노고지리 우지진다
소 치는 아이는 상기 아니 일었느냐
재 너머 저 긴 밭을 언제 갈려 하느냐

이 시조를 지은 조선 후기의 선비 남구만은 영의정까지 올랐던
강직한 인물이었다. 문인이자 정치인이던 남구만은 원칙과 소신
을 지키는 인물로 유명했다. 이조 전랑이라는 인사담당직에 있
을 때 부당한 인사를 한 직속 상사에게 강하게 항의해 원칙과 소
신을 지킨 일화는 유명하다. 단정하게 정좌한 자태에서 원칙에
충실한 꼬장꼬장한 성격이 엿보인다. 윤곽선이 아닌 자연스런
농도의 조절로(선염) 입체감을 살린 남구만의 얼굴은 선 위주로
표현한 이전 시대의 초상화에 비해 한 단계 발전한 모습이다.

이 초상화는 오사모에 녹색 단령 관복을 착용하고 정면상으로
의자에 앉아 그린 조선 시대의 전형적인 공신상이다. 남구만이
입은 단령의 흉배에 수 놓인 구름과 학은 그가 18세기 이후의 인
물이라는 사실을 알려준다. 흉배는 시대마다 또 직급에 따라 다
르기 때문에 흉배에 나타난 문양을 보고 그 인물의 벼슬과 살았
던 시기를 알 수 있다. 의자 위에 호피가 깔리고 양 발 사이 중앙
에 호랑이의 코가 나오는 배치는 18세기 초 공신상에서 자주 등
장하는데, 중국의 영향을 받은 것이다.

남구만은 59세에 영의정에 올라 영예를 누렸지만 곧 희빈 장 씨
를 등에 업은 남인들이 정권을 잡자 그들을 반대하다 유배를
갔다. 다시 남인이 축출되는 갑술환국으로 영의정에 오르지만
희빈 장 씨에게 사약을 내리는 등 노론의 지나친 강경함을 보고
는 정치에 미련을 버리고 경기로 내려가 여생을 보냈다. 위의 시
는 바로 그때 지은 것이다.

남구만 초상 南九萬肖像
작자 미상
조선 시대(18세기 초반), 비단에 채색, 162.1×87.9cm
국립중앙박물관

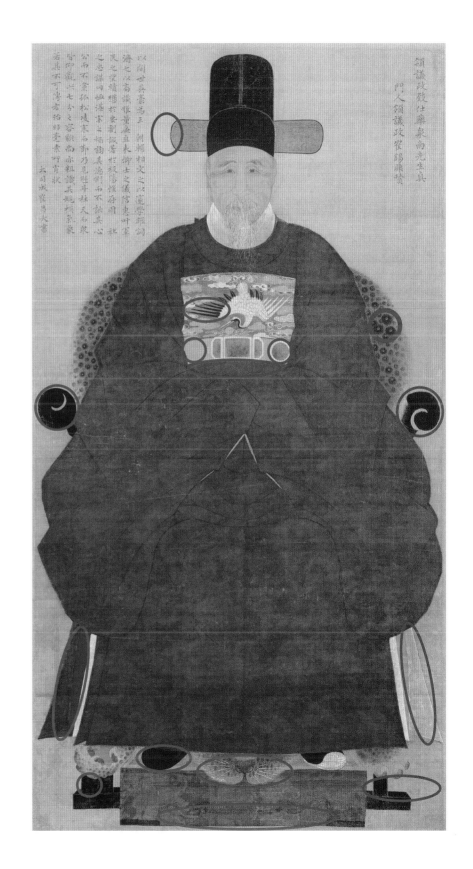

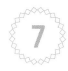

조선 시대는 초상화의 최전성기라 할 만큼 많은 초상화가 그려졌다. 조선 초기에는 주로 공신상이 그려졌지만 후대에는 사대부의 초상화가 주를 이루었다. 서인의 당수 우암 송시열의 초상화도 여러 점이 그려져 전국의 사원에 모셔졌다. 심의에 복건 차림을 한 이 초상화는 어깨를 과장해 그려 몸집이 얼굴에 비해 지나치게 커 보이는데, 거물의 존재를 다소 과장되게 표현한 것이 아닌가 싶다.

복건에 심의를 입고 공수를 한 것은 역시 성리학자로서의 풍모를 말하기 위해서다. 얼굴에는 깊고 선명하게 진 주름, 무성한 수염 사이로 드러나는 두텁고 붉은 입술, 가늘게 뜬 두 눈에서 범상치 않은 성격을 짐작해 볼 수 있다.

송시열은 율곡 이이李珥의 학풍을 이어 주자학을 익히는 데 평생을 바쳤고 그의 사상은 조선 후기를 이끈 사대부의 강력한 지배 이념이 되었다. 남인과 대립하는 서인의 당수로서 두 차례의 예송 논쟁을 거치며 유배와 복권을 거듭한 그의 정치 역정은 순탄치 않았다. 깊게 팬 주름과 짙은 눈썹, 그리고 과장되게 표현한 체구는 송시열의 학식의 깊이를 느끼게 해주며, 조선 후기 학문과 사상을 지배한 거물의 이미지를 효과적으로 전달한다. 얼굴은 엷게 칠한 후 짙은 색으로 주름을 그려 음영의 차이를 표현했으며 옷의 주름은 부드럽고 간략하게 처리해 선이 주는 아름다움을 연출했다. 오른쪽에는 송시열이 45세 때 쓴 글이 있고, 상단에는 정조가 지은 찬시가 있다. 이 초상화는 송시열의 초상 중에서 최고로 치는 수작이다.

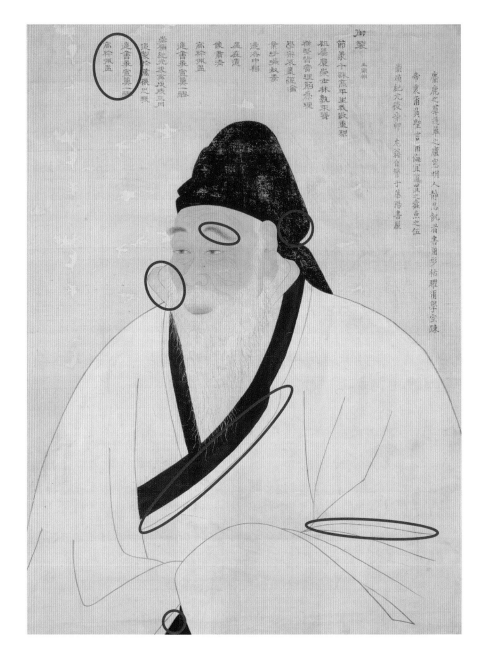

송시열 초상 宋時烈肖像
작자 미상
조선 시대(18세기), 비단에 채색, 89.7×67.6cm
국립중앙박물관

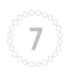

저 사람은 어떤 사람인가, 수염과 눈썹이 하얗구나.
머리엔 오사모를 쓰고, 몸에는 야복을 걸쳤으니
마음은 산림에 있되, 이름은 조정에 있음을 보이도다.
마음 속에 수천 권의 책을 숨기고 붓으로 오악을 흔들지만
사람들이 어찌 알겠는가 스스로 즐길 뿐이다.
노인의 나이는 칠십이요. 노인의 호는 노죽이다.
그 초상을 스스로 그리고 그 찬을 스스로 지었다.

환갑이 지나 세상 밖으로 나가 관직을 얻어 최고의 자리까지 올랐던 노선비, 표암 강세황의 일흔 살 자화상이다. 그런데 아무리 봐도 그 차림새가 어째 어색하기만 하다. 그가 쓴 오사모는 관복에 걸맞는 모자인데 뜻밖에 도포를 입고 정좌했다. 한성부판윤(지금으로 치면 서울 시장)에 까지 오른 선비이니 그는 알고도 일부러 부조화의 옷차림을 했다. 스스로 지은 찬시讚詩에 그 뜻이 드러난다. '마음은 산림에 있되, 이름은 조정에 있음을 보이도다.' 즉 그는 비록 세상 밖으로 나와 출세의 길을 걷고 있지만 마음은 고결한 선비로서 산림에서 무욕한 자세로 살아가려 한다는 것이다. 그도 그럴 것이 강세황은 예순 살이 지나 출사했다. 명문가의 자손이지만 집안이 몰락한 후 초야에 묻혀 시를 짓고 그림을 그리며 세월을 보냈다. 말년에 이르러서야 정치적 입지를 공고히 하며 최고 자리에 오르게 되었다. 스스로 쓴 찬시와 더불어 꼿꼿하게 정좌한 자세, 도도한 눈빛에서 느껴지듯이 그는 조선의 선비로서의 높은 자존심과 자부심을 자화상 안에서 숨기지 않고 드러냈다. 이 작품은 얼굴의 근육과 살결을 표현하는 방식인 육리문肉理文을 사용해 치밀하게 세부를 묘사했으며 도포 자락에서 주름진 부분과 실루엣을 진하게 표현하고 점점 옅어지게 칠해 입체감으로 사실적 표현을 잘 살려냈다.

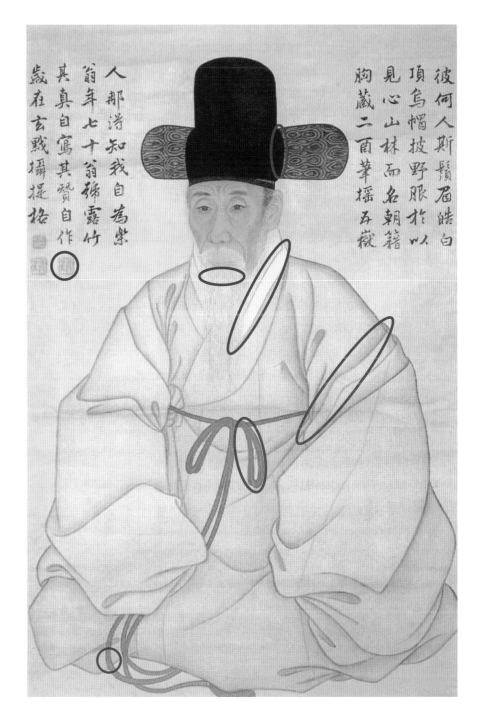

강세황 초상 姜世晃肖像 보물 제590-1호

강세황 姜世晃(1713-1791년)
조선 시대(1782년), 비단에 채색, 88.7×51cm
개인 소장

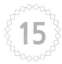
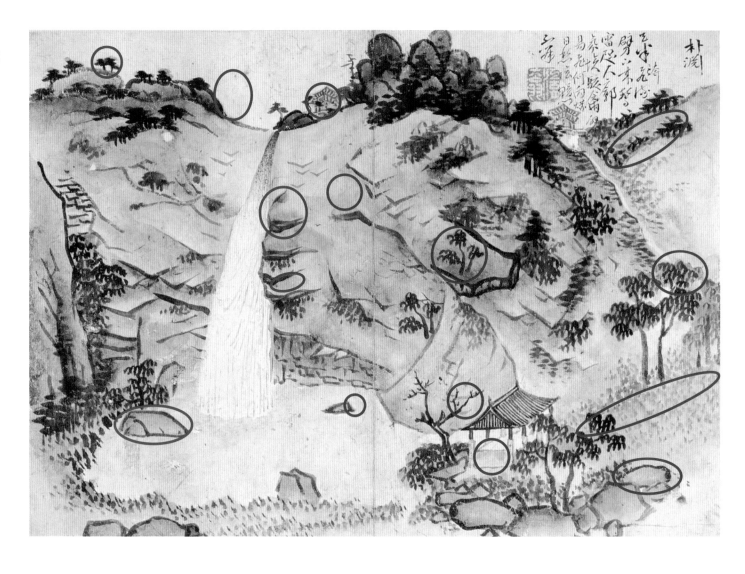

박연폭포 朴淵瀑布 –
《송도기행첩 松都紀行帖》제12면

강세황姜世晃(1713-1791년)
조선 시대(1757년경)
종이에 수묵 담채, 32.8×53.4 cm
국립중앙박물관

표암 강세황은 마흔다섯 살인 1757년 7월에 송도의 명
승지를 여행하면서 그 풍광을 그림으로 남겼다. 그렇게
묶인 송도기행첩에는 서경덕, 황진이와 더불어 송도 삼
절로 불리는 박연폭포에서 노닐던 추억도 담겨 있다.
정선이 간결한 배치와 구도로 떨어지는 물줄기를 집약
적으로 표현했다면 강세황은 박연폭포의 실제 풍경을
고스란히 옮기듯 잔잔하고 정감 있게 표현했다. 정상의
바위들과 군데군데 자리한 소나무와 전경의 풀밭까지
맑고 담백한 새채로 묘사한 경치가 정선의 간결함과는

다르다. 시서화 모두에 능했던 조선 시대 사대부의 표
본이자 예원의 총수라 불리는 표암의 심정이 잘 드러난
작품이다.

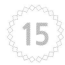

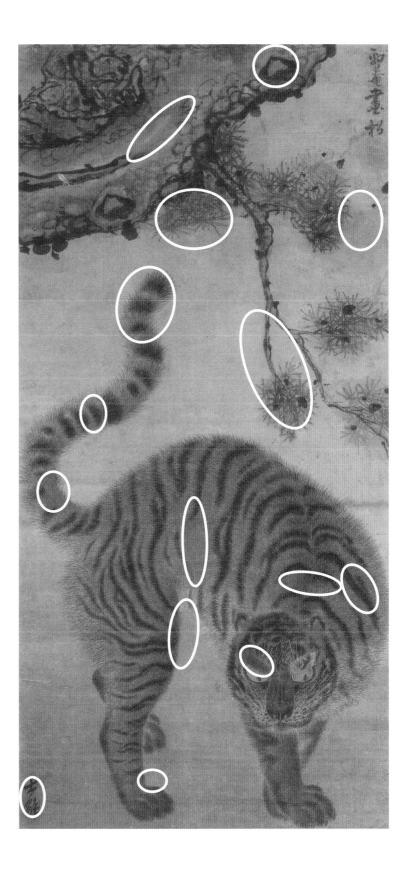

얼굴에는 당당한 기상과 위엄이, 자태에는 우아한 용맹함이 깃들었다. 포획 목표를 눈앞에 두고 집중한 호랑이의 눈빛에서 고요한 긴장과 응축된 에너지가 뿜어져 나온다. 등을 곧추세워 둥글게 말아 올린 모습은 민첩함과 감히 범접 못할 기상을 보여준다. 털 한 올 한 올 살아 있는 생동감이 발산되는 이 호랑이는 세상에서 가장 잘 그린 호랑이라는 칭찬이 무색하지 않다. 아주 가는 붓으로 무한 반복하듯 그어 만들어낸 털의 질감은 살아 있는 실제 호랑이의 기운을 전달하기에 부족함이 없기 때문이다.

조선 시대 전문 화가들은 감상을 위한 동식물화를 많이 그렸는데, 그중 호랑이는 가장 사랑받는 소재였다. 호랑이는 자연재앙을 막아주고 인간의 삶을 고통에서 벗어나게 해주는 영험한 동물로 인식되어서 살림이 넉넉한 양반들은 이런 호랑이 그림을 주문 제작해 집에 두고 감상했다. 용맹하고 기상이 넘치는 호랑이를 보는 것만으로도 어려운 일을 헤쳐 나갈 용기를 얻었던 것일까. 양반이 아닌 일반인도 정초가 되면 가정의 안녕과 화목을 기원하며 까치와 호랑이 그림을 사다 걸었다고 한다. 김홍도가 그린 이 호랑이는 실제로는 불가능한 자세를 하고 있는데 몸을 틀고 허리를 세우고 머리를 숙이다가 얼굴을 다시 들어 무엇엔가 시선을 집중한 모습으로 호랑이라는 동물이 지닌 영험함과 매력을 최고로 표현하려 했던 것 같다. 위의 소나무는 김홍도의 스승인 표암 강세황이 그렸다.

소나무 아래 용맹한 호랑이 松下猛虎圖

김홍도金弘道(1745-1816년 이후)
조선 시대, 비단에 채색, 90.4×43.8cm
호암미술관

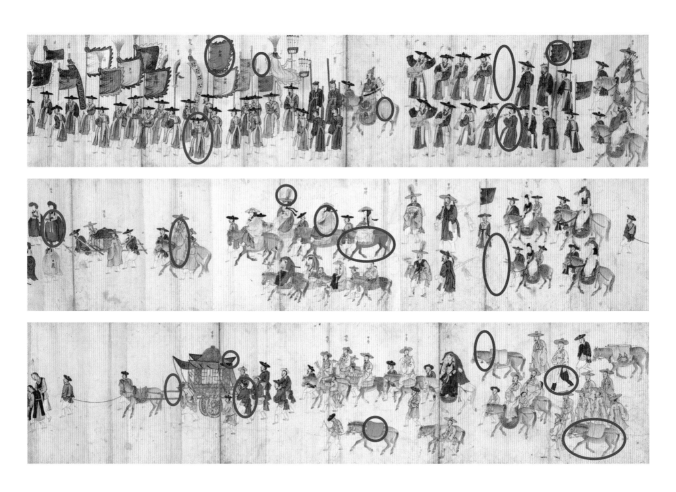

신임 관리의 행차(부분) 安陵新迎圖
전 김홍도 傳 金弘道(1745-1816년 이후)
조선 시대, 종이에 채색, 25.3×633cm(전체), 국립중앙박물관

누구의 행차길래 이렇게 많은 사람이 동원된 걸까? 과거급제라도 한 걸까? 말을 탄 채 얼굴을 내민 여인을 보니 양반 댁 부인은 아닐 것이고 혹이 행차의 주인공 양반의 첩일까? 깃발을 든 기수만 해도 수십 명인 걸로 헤아리건데 틀림없는 명망가인가보다. 무슨 일로 이리 거창한 행렬이 이어지는 것일까?

6미터가 넘는 긴 두루마리에 이어지는 이 그림은 새로 부임하는 관리의 행차를 그린 행렬도다. 흔히 반차도班次圖라고 불리는 이 그림은 조선 시대 기록화의 하나로 중시된다. 그림을 주문한 자는 요산헌인데, 1785년에 아버지가 황해도 안릉의 신임 현감으로 부임할 당시 그 행렬의 성대함을 보고 화원인 김홍도에게 그리도록 의뢰했다는 연유가 제발에 기록되어 있다. 각종 깃발을 든 기수와 군인, 병졸, 집사, 노비와 악사, 기생 등 수십 명의 사람들이 하나의 물결을 만들며 새 부임지로 가고 있다. 사람들은 저마다 다른 표정과 시선, 동작을 보이며 긴 열의 단조로움을 다채롭고 재미있게 연출해낸다. 한쪽에는 말을 탄 어린 기생이 치마가 아닌 승마 전용 바지인 말군을 입고 있는 모습이 보인다. 말군은 왕실과 양반가의 여성이 입던 여성 전용 겉바지였다.

김홍도가 그렸을 것으로 추정하지만 세부적으로 김홍도의 솜씨라고 하기에 충분치 못한 부분이 있어 다른 화가와 합동으로 작업했거나 김홍도가 그린 것을 보고 다른 화가가 후대에 따라 그렸을 것으로 추정한다. 이 행차도는 일행의 복식과 행렬의 방식, 등장 인물의 행동 등을 보여주는 풍속화의 성격을 지닌 조선의 기록화다.

들고양이 병아리를 훔치다 野猫盜雛
-《긍재전신첩 兢齋傳神帖》

김득신金得臣(1754-1822년)
조선 시대, 종이에 엷은 채색, 22.4×27cm
간송 미술관

끼약꾜! 꼬꼬꼬꼬 꺼 꺼 꺼이 꺼이~
어어어~ 아이고오~

그림에 감탄사가 넘쳐난다. 가장 급한 건 아무래도 어미 닭의 마음일 게다. 따스한 햇살이 내리 쬐는 마루청에 누워 봄을 즐기던 남자도 얼마나 급했던지 망건이 흙바닥으로 굴러 떨어지는 것도 모른다. 사건은 그야말로 부지불식간에 일어났고 어린 병아리를 물고 내빼는 앙칼진 눈빛의 고양이로 인해 봄날의 평화로운 적막은 깨지고 만다. 일명 야묘도추野猫盜雛, 병아리를 물고 가는 들고양이 때문에 벌어진 광경을 묘사한 이 그림은 조선의 풍속화가 김득신의 대표작이다.

새끼를 물고 달아나는 들고양이를 쫓으며 숨이 넘어가는 어미 닭을 보다 보면 놀라 나자빠진 어린 병아리들이 눈에 들어오고 다시 그 시선은 사태를 바로 잡으려다 아차차! 굴러 떨어지는 사내에게로 이어진다. 한편 대청 아래로 나자빠지는 남편을 붙잡으려 급하게 내뻗어보는 아낙의 급하고도 안타까운 손길에 고요한 봄날 햇살이 내리비치던 앞마당의 평화는 끝이 나버린다. 따스한 봄날, 쫓아가며 계속 이어지는 고양이와 닭, 남편과 아내의 동작과 심리가 서로 비슷한 대구를 이루며 만들어 낸 재치 넘치는 한 장면이다.

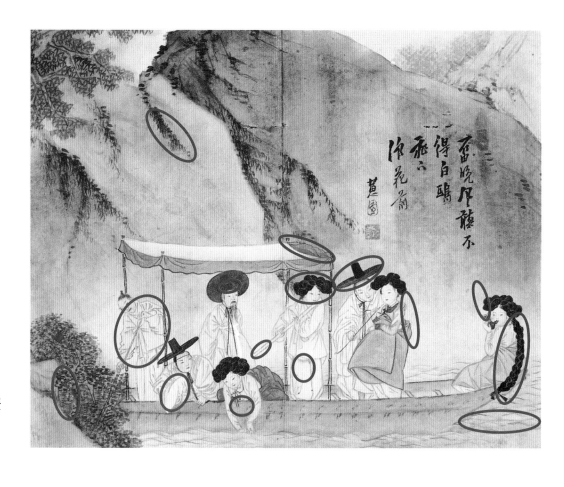

맑은 강에서 뱃놀이를 하다 舟遊淸江
-《신윤복필 풍속도 화첩 申潤福筆風俗圖畫帖》 국보 제135호

신윤복申潤福(1758-?년)
조선 시대, 종이에 채색, 28.2×35.6cm
간송 미술관

갓을 쓴 양반 셋이 기녀 셋을 데리고 강가에 배를 띄워 놀이에 나섰다. 놀이에 음악이 빠질 수 없다. 대금을 부는 사내가 배 한가운데서 분위기를 돋운다. 기녀 한 명이 뱃머리에 걸터앉아 생황으로 함께 흥을 맞춘다. 어깨를 틀어 몸을 돌린 기녀는 굳이 유혹적인 자태를 감추지 않고, 그 앞에서 담뱃대를 기생에게 물려주며 수작을 거는 양반의 갓이 반쯤 벗겨지려는 것이 아마도 뱃놀이의 흥이 제법 올랐나 보다. 푸른 치마를 입은 기녀는 몸을 숙여 강물에 손을 담가 본다. 강바람에 살랑거리는 천막의 푸른 천은 이 여인의 마음을 말하는 걸까. 한편, 턱을 괸 채 여인을 바라보는 양반의 뺨이 살짝 붉그레하다. 허리춤에 찬 상

중喪中을 의미하는 흰 띠가 마음에 걸렸는지 적극적인 애정 공세를 삼가는 어정쩡한 태도에서 이런 장면을 그린 신윤복의 의중이 읽힌다.

그런데 어쩐 일인지 수염을 기른 양반은 뒷짐을 지고 곁눈질로 생황을 부는 기녀를 힐끗 거릴 뿐이다. 삿대를 젓는 사공의 입가에 실소같은 묘한 웃음이 엷게 번진다. 상중에 흰 띠를 매고서라도 기녀를 데리고 뱃놀이를 즐기는 걸 보니, 양반입네 위선을 떠는 이들의 도덕적 이중성에 쓸쓸한 비웃음을 보여도 이상하지 않을 것이다. 혜원 신윤복은 가늘고 섬세한 선과 감각적인 색채로 미묘한 감상을 연출하며 당시 양반들의 이중적 도덕 행태를 비꼬아 보여주었다.

조선 후기에 활동한 최고의 풍속화가로 김홍도와 신윤복을 꼽을 수 있는데, 그 둘의 스타일은 다소 차이가 있다. 김홍도가 주로 서민들의 생활상을 촌철살인하듯 익살스럽게 잘 포착해냈다면, 신윤복은 유곽에서 노니는 양반의 유흥 문화와 남녀간의 춘정을 적나라하게 그렸다.

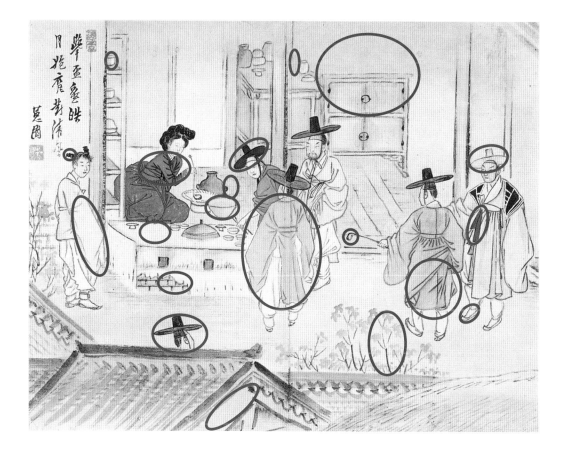

술판이 벌어지고 잔을 들어 올리다 酒肆擧盃
-《신윤복필 풍속도 화첩申潤福筆風俗圖畵帖》 국보 제135호

신윤복申潤福(1758-?년)
조선 시대, 종이에 채색, 28.2×35.6cm
간송 미술관

한껏 틀어 올린 가체를 머리에 인 주모가 국자 가득 술을 푸고 있다. 곁에 놓인 술잔에 부을 모양이다. 그런데 옆에 놓인 작은 그릇은 또 뭘까? 아하, 안주로구나. 꽃보다 진한 빨간 옷을 입은 사내는 이미 한잔 걸쳤는지 젓가락을 들고 안주를 집으려 한다. 벌써 거나하게 취한 걸까, 아니면 목을 축이려는 마음이 급했던 걸까, 그 뒤에서 도포 자락을 휘익 걷어 올린 사내들의 뜻이 궁금해진다.

풍속화는 으레 한 시대의 삶을 들여다 볼 수 있는 재미난 그림이기에, 선술집에 등장한 인물들을 보면서 조선 후기의 시대상을 읽을 수 있다. 빨간 단령을 입고 노란 초립을 쓴 남자는 무예청 별감

으로 궁중의 열쇠를 보관하거나 임금의 심부름을 하는 역할을 맡는데 알고 보면 술집과 기방의 실소유주다. 신윤복의 술집 그림에는 별감이 종종 등장하며, 별감은 낮은 직급이지만 왕가와 가까워서 그 위세가 대단했다. 실제로 별감들은 권력을 등에 업고 돈이 되는 술집 사업에 관여해 술집을 경영하거나 기생을 관리하는 등 당대의 유흥 문화를 이끌었다. 화면 맨 오른쪽, 깔때기 모양의 모자와 까치등거리 차림의 의금부 나장 역시 별감과 함께 유곽 경영에 관여했다. 의금부 나졸인 이들도 벼슬 자체는 높지 않지만 담당하는 일의 성격상 권력이 막강해서 뒷돈이나 이권과 관련된 일에 관련해 있기 일쑤였다. 그림에서도

눈썹이 위로 뻗어 사나운 인상의 나장은 취객을 나무라는 영업자의 역할을 수행하고 있는 듯 보인다. 한편 화면 왼쪽에 뻘쭘이 서 있는 이는 술집에서 시중드는 중노미다. 그는 아무 일도 하고 있지 않은 듯 보이지만 실은 손님들이 마신 술과 안주의 수를 세는, 술집 경영에서 매우 중요한 역할을 담당하고 있다.

조선 후기에 유행하던 선술집의 풍속과 그 안에서 살아가는 사람들을 보는 재미가 쏠쏠하다. "잔을 들어 밝은 달을 맞이하고 술 단지 끌어안고 맑은 바람 대한다"고 쓴 제시처럼 봄날 분홍 꽃처럼 발그스름하게 익어가는 선술집의 풍경이 정겹다.

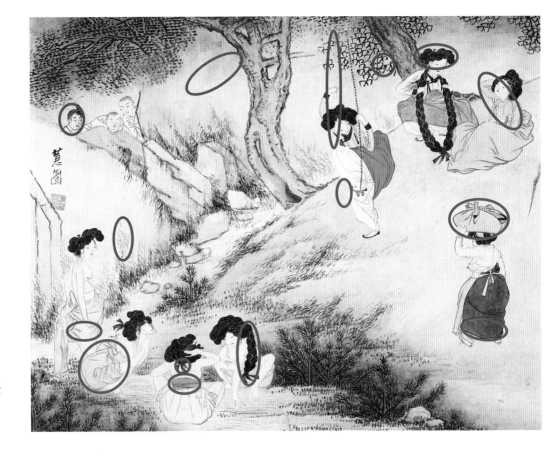

단오풍정 端午風情
-《신윤복필 풍속도 화첩申潤福筆風俗圖畵帖》 국보 제135호

신윤복申潤福(1758-?년)
조선 시대, 종이에 채색, 28.2×35.6cm
간송 미술관

"아이~ 시원해."
"어이쿠 차가워라."

모내기가 끝나고 더운 여름이 본격적으로 시작되기 전 찾아온 단오절에 여인네들이 시냇가에 모여 미역을 감는다. 휘익 벗어 던진 저고리는 간데 없고 하얀 살갗을 내놓은 여인네들의 입에선 쉴 새 없이 이야기꽃이 핀다. 모처럼 나선 나들이에 여인네들은 흥이 한창 올라 저편 너럭바위 뒤에 동자승들이 훔쳐보는 것도 모른다. 여인네들 구경에 신이 난 한 동자승이 붉은 치마를 홀떡 추켜올리고 그네를 타려는 여인을 홀린 듯 바라본다.

조선 후기 최고의 풍속화가 신윤복은 음력 5월 5일 단오절의 풍경에 에로틱한 시정을 담아 이렇게 표현했다. 이 시대에는 아이를 낳은 여인네가 가슴을 드러낸 저고리를 입었다는 것을 그림 속 보따리를 이고 가는 여인을 보며 짐작할 수 있다. 소나무 아래 주저앉은 여인네의 풍성한 머리채를 보자. 조선 시대 여인들의 머리를 장식한 가체의 가격은 집 한 채를 호가할 정도였기에, 더욱 크고 풍성한 가체로써 힘과 부를 드러내곤 했으나 그 무게가 20킬로그램이 넘어 목이 부러져 죽는 경우도 있었다고 한다. 섬세하고 유려한 선과 대담한 원색으로 당시의 생활상을 생생하게 보여주는 신윤복의 매력이 잘 드러난 작품이다.

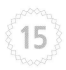

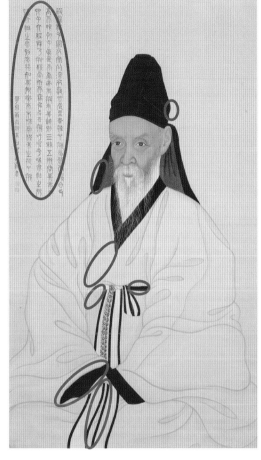

15

(左) 이재 초상 李縡肖像
작자 미상
조선 시대, 비단에 채색, 97.8×56.3cm
국립중앙박물관

(右) 이채 초상 李采肖像 보물 제1483 호
작자 미상
조선 시대, 비단에 채색, 99.6×58.0cm
국립중앙박물관

이채는 노론의 중심인물이던 이재의 손자다. 오른쪽 그림인 이채의 초상화는 58세에 공직에서 물러나며 그린 것이다. 유학자를 상징하는 심의를 입고 복건을 쓴 흑백의 단조로움에 오방색 실로 짠 광다회廣多繪가 살짝 변화와 조화를 돕고 있다. 정면상임에도 입체감과 엄숙하고 정숙한 유학자 사대부의 분위기를 잘 살려 표현했다. 이채의 차분하고 온화한 성품과 선비로서의 곧은 의지가 초상화에서 느껴진다.

왼쪽 그림인 할아버지 이재의 초상화를 보면 이채와 꼭 닮았다. 손자인 이채의 초상화는 발문, 제문으로 주인공을 정확히 알 수 있지만 이재의 것에는 화제나 찬문이 없다. 사실상 누구를 그렸는지

확인할 명확한 기록이 없어 이채가 초상화를 그린 뒤 10년이 지나 다시 그린 것이라는 주장이 제기되기도 했다. 이 주장은 단순한 추정은 아니고 이목구비의 위치와 크기 등 해부학적 분석과 얼굴에 핀 검버섯의 위치, 점, 주름의 모양과 위치 같은 피부 의학에 대한 전문 감정을 거쳐 나온 것이다.

두 작품에 대한 논쟁을 떠나, 이재의 초상화는 작품성에서 최고 수준에 이른, 조선 후기를 대표하는 작품으로 손꼽힌다. 정면상의 손자 이채와 달리 심의에 복건 차림으로 유학자로서의 정체성을 드러내며 오른편으로 살짝 틀어 앉은 조선조의 전형적인 초상화 형식을 따르고 있다.

이재의 초상은 얼굴의 입체적인 표현이 절묘한데, 이는 매우 가늘고 짧은 선을 여러 방향으로 무수히 그어 만들어낸 양감 덕분이다. 무수한 선들이 다양한 방향으로 흐름을 만들면서 얼굴의 굴곡진 양감이 입체감을 만들어내게 된 것이다. 이런 방식을 육리문肉理文이라고 하며, 이를 통해 사실적인 묘사를 뛰어난 수준으로 이뤄냈다. 또 두 초상화는 피부 안쪽에서 생겨나는 피부의 노화된 상태도 셀 수 없이 많은 잔붓질로 섬세하고 정밀하게 표현했고 털의 표현도 굽어지고 틀어진 각기 다른 특징을 한 올 한 올 극사실적으로 그려낸 것으로 유명하다.

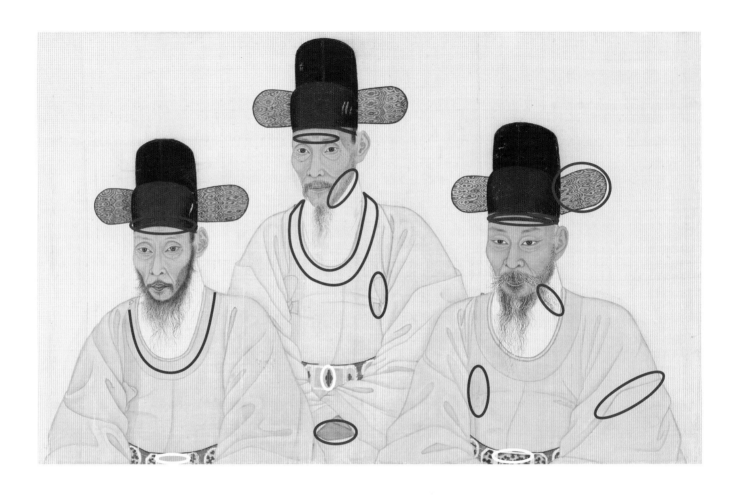

조씨 삼형제 초상
趙氏三兄弟肖像 보물 제1478호
작자 미상
조선 시대, 비단에 채색, 42×66.5cm
국립민속박물관

누가 형이고 누가 아우일까?

평양 조씨 승지공파 가문의 세 형제가 모였다. 척하니 한눈에 봐도 가운데 앉은 이가 제일 나이가 든 맏형임을 알 수 있다. 형의 얼굴에 핀 저승꽃, 검버섯이 그걸 말해준다. 그렇다면 누가 가장 나이 어린 막내 동생일까. 오른쪽 인물의 얼굴에 살이 더 차올라 있고 눈에는 젊은 나이에 꺾지 못할 고집이 느껴져 막내임을 어렵지 않게 추측할 수 있다. 조씨 가문의 삼형제가 삼각형 구도로 앉아 그린 매우 특이한 형식의 초상화다. 오늘날로 치면 가족 사진인데 아마도 기념할 일이 있어 형제가 나란히 앉은 단체 초상화를 그려 그날을 기록하려 한 모양이다.

삼형제가 똑같이 오사모를 착용하고 입시나 공무를 볼 때 관원들이 입었다는 흉배 없는 옅은 분홍색 시복을 입고 있다. 하지만 같은 시복이라도 가슴께에 찬 대는 다르다. 맏형은 종이품 벼슬이 찼던 학정 금대를 하고 있고 두 아우는 나란히 각대를 찼다. 얼른 봐서는 쌍둥이처럼 서로 닮았지만 자세히 보면 저마다 다른 개성을 드러낸다. 맏형의 각진 귀와 둘째의 귀가 많이 닮았으나 내부 모양이 다르고 막내의 귀는 두 형과 사뭇 다른 둥근 모양이다. 또 각자 다르게 기른 수염도 저마다의 개성을 말해준다.

내가 왕이로소이다.

무수리 출신의 어미에게서 나서 왕세제王世弟인 연잉군의 자리를 거쳐 이복형 경종의 갑작스런 죽음으로 극적으로 왕위에 오른 왕, 영조다.

이 어진은 영조가 51세에 제작된 것이다. 전형적인 왕의 복장인 황금 용이 수 놓인 붉은 곤룡포를 입고 익선관을 썼다. 어진 형식으로는 특이하게 정면상이 아닌 오른쪽으로 살짝 몸통과 고개를 돌렸다. 원본은 불타 없어졌고 고종 때 원본을 보고 다시 그린 그림만 전한다. 예리한 눈매에 날카로운 통찰력을 지닌 영조의 성격이 잘 드러나는데, 살짝 굽은 매부리코와 다부지게 다문 입, 그리고 끝이 올라간 눈에서 꼬장꼬장한 성격이 보이며 의지가 강한 인물이라는 것을 짐작할 수 있다. 실제로 영조는 극심하던 당파 싸움의 틈새에서 안위를 잘 보전해 극적으로 왕위에 올랐고 조선 왕조를 통틀어 가장 오래 왕위에 있었다. 왕위에 오르기 전 연잉군이었을 당시의 초상화를 보면 이 초상화에서 나타나는 강렬한 인상보다는 목숨을 건 음모와 투쟁이 끊이지 않은 채 불안한 자리를 보전하며 겪는 마음 고생이 고스란히 읽힌다. 무수리라는 천민 출신 모친을 둔 점은 이복형인 경종 독살설과 함께 평생 그를 괴롭힌 콤플렉스였지만 그는 학문에 매진하고 올바른 정치를 펴는 것으로 이를 극복하려 했다. 둘째 아들 사도 세자를 죽여서 왕권을 굳건히 하는 매정한 부정의 소유자인 것을 날카롭고 빈틈없어 보이는 인상에서 짐작해볼 수도 있다.

그러나 영조는 자신이 겪은 붕당정치의 폐해를 벗어나기 위해 탕평책을 써 인재를 고루 등용하는 등 손자인 정조와 함께 조선의 최고 전성기를 이룬 왕으로 남았다.

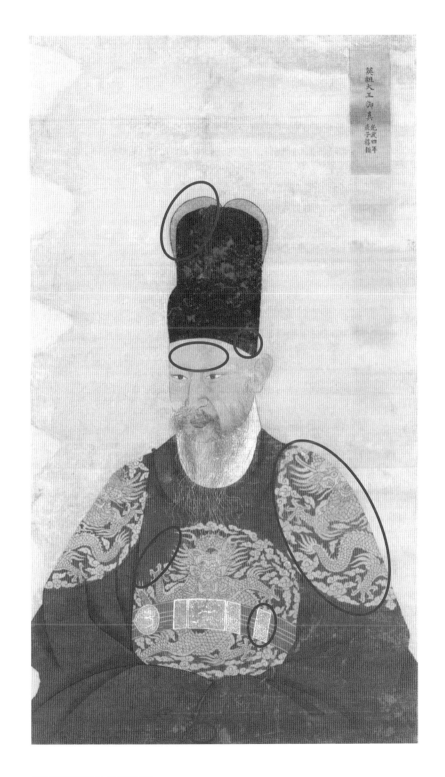

영조어진英祖御眞 보물 제932호
채용신蔡龍臣(1850-1941년), 조석진趙錫晉(1853-1920년) 외
1900년(1744년에 그린 어진의 모사화), 비단에 채색, 110.5×61.8cm
국립고궁박물관

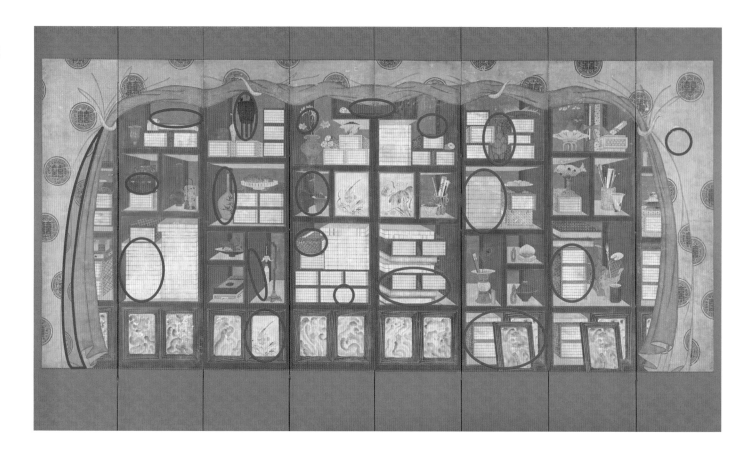

책가도冊架圖
장한종張漢宗(1768-1815년)
조선 시대, 8폭 병풍, 종이에 채색, 222×376cm
경기도박물관

집안을 이렇게 많은 책으로 채우기는 쉽지 않다. 인쇄물이 넘쳐나는 요즘에는 곳곳에서 책꽂이와 거기에 꽂힌 책을 쉽게 볼 수 있지만, 손으로 일일이 베껴서 책을 만들어내는 시대에 책꽂이는 아무나 가질 수 있는 것이 아니었다.

이 그림의 제목인 '책가도'란 나무 선반으로 된 서가, 즉 책꽂이와 여러 장식물을 그린 정물화를 말한다. 책꽂이 없이 책과 문방사우, 다양한 기물이 등장하는 그림은 '책거리'라 하는데 책가도보다 좀 더 넓은 개념이다. 조선 후기에 북경을 방문한 화원들이 접한 청나라 귀족들의 장식장 그림에서 이런 정물풍의 그림이 시작된 것으로 추정된다. 장한종이 그린 이 책가도는 특이하게 취장을 걷은 공간에 서기를 그려 넣었다. 책

가도는 조선 후기에 성행했는데 책을 좋아하던 정조가 도화원의 화원들에게 책가도를 그려 실력을 테스트하곤 했던 탓이라고 한다. 정조가 총애하던 화원 김홍도 역시 책거리 그림을 아주 잘 그렸다고 한다. 정조는 실제로 책을 읽을 수 없을 만큼 바쁠 때는 책가도를 바라보며 마음을 달랬다고 한다. 궁중과 귀족들의 고급스런 장식 그림으로 시작된 책가도를 비롯한 책거리는 점차 행복과 장수를 기원하는 '길상화吉祥畵'로 발전해갔다. 이런 종류의 그림들은 학문을 하는 선비들에게는 서재의 분위기를 연출하기에 더없이 좋은 장식이었고 무병 장수의 행복을 기원하는 일반인에게는 위안을 주는 좋은 소품이었기 때문이다.

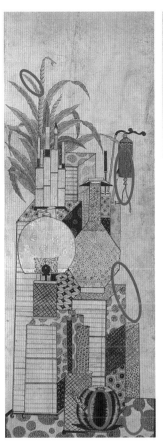

책거리 8폭 병풍(부분)
작자 미상
19세기 후반, 종이에 채색, 각 86×31.5cm
호림박물관

조선 후기에 유행한 책거리 병풍은 시서화 삼절을 갖춘 선비가 되고자 한 조선의 사대부들이 좋아하던 장식물이었다. 등 뒤로 보이는 책거리 병풍은 문향이 그윽한 분위기 연출에 빠질 수 없었다. 또 중국을 통해 새로 도입한 서양의 투시도법과 명암법을 적용한 책거리 그림은 시대의 유행에 뒤처지지 않는 선비의 필수 아이템이었을 것이다. 더구나 그림에 등장하는 다양한 기물은 건강, 장수 등을 상징함으로써 장식품으로써의 실용적 가치가 더 있었다.

이 책거리 8폭 병풍에는 책거리 그림에 흔히 등장하지 않는 바둑판과 바둑돌을 담은 통과 함께 다산을 기원하는 석류, 수박, 포도, 장수의 상징인 복숭아를 그려 넣었다. 책을 높게 쌓고 문방구文房具와 자기, 꽃, 과일 등을 여기저기에 배치한 전형적인 책거리 그림이지만, 은은하면서 세련된 색채를 효과적으로 사용한 가운데 각 폭의 바닥 장식을 다채롭게 꾸미고 책의 높낮이에 변화를 주어 구석구석 들여다볼수록 재미를 느낄 수 있게 구성했다.

조선 후기의 사대부들이 책거리 그림을 집에 걸어두고 즐겨 감상하는 여유를 누렸다면 일반인들은 정초에 까치와 호랑이가 함께 어우러진 호작도를 사다 걸곤 했다. 호랑이는 나쁜 것을 물리치는 기운을 뿜어내고, 까치는 길한 일을 상징해 마치 부적같은 역할을 했기 때문이다. 이런 이유로 호작도는 한국 민화의 대표적인 주제가 되었다.

이 그림에서는 까치와 호랑이를 일반 백성과 힘없는 민초를 괴롭히는 탐관오리로 표현해 풍자하고 있다. 호랑이는 전체 화면에 비해 너무 크게 그려 과장된 느낌을 준다. 맹호의 날렵함 대신 우스꽝스럽게 그려졌다. 반면 까치는 호랑이 위의 소나무에 앉아 마치 호랑이를 꾸짖는 듯한 자세를 하고 있다. 이런 그림을 통해 백성을 괴롭히는 못된 관리들을 질타하고픈 사람들의 바람이 액운을 막고 좋은 일을 가져다주는 호랑이와 까치 그림에 함께 녹아든 것이다. 그런 의미에서 조선 후기에 대인기를 누린 호작도는 그 시대 사람들의 살아가는 모습을 들여다볼 수 있는 서민적인 민화라 할 수 있다.

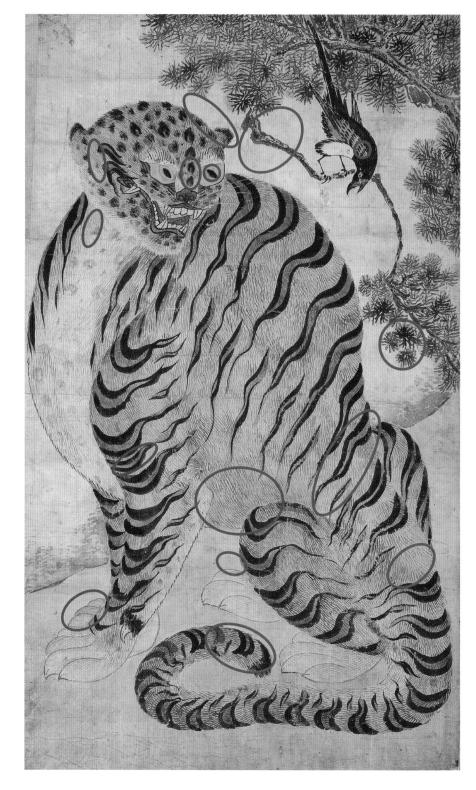

호작도虎鵲圖
작자 미상
19세기 후반, 종이에 채색, 104.5×61.4cm
호림박물관

금관에 조복 차림을 한 흥선대원군 이하응의 초상화다.

이하응은 조선 왕조를 통틀어 4명뿐인 대원군의 작위를 유일하게 생존 시에 받은 인물이다. 화려한 이 금관 조복 차림의 초상화는 26대 고종의 아버지라기 보다는 흥선대원군으로 기억되는 이하응의 당대의 권력이 막강했음을 보여준다. 금관에 서대를 착용한 금관 조복은 문무백관이 조정으로 나가 임금께 하례를 하거나 경축일이나 조칙을 발표하는 등 중요한 의식 때 예복으로 착용하는 가장 성대한 복식이었다. 양관梁冠은 둘레에 당초 문양을 도금하고 그 외는 흑색으로 했다. 목잠이라 부르는 계가 관을 가로지르는데 여기에 이금으로 칠을 해서 금관이라고 부르게 되었다. 고종 당시 최고 실세답게 이하응은 여러 복장을 입은 초상화를 그렸으며, 이한철과 류숙이 그린 서울역사박물관의 금관조복본과 거의 같아서 동일 작가가 그린 같은 그림의 복본일 가능성이 있다.

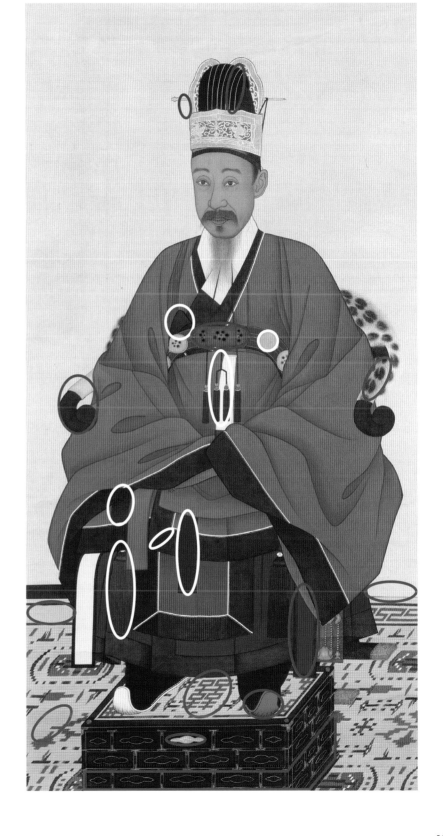

이하응 초상 일괄(금관조복본)
李昰應肖像一括(金冠朝服本) 보물 제1499-2호

전 신윤복傳 申潤福(1758-1817년경)
조선 시대, 비단에 채색, 132.1×67.6cm
국립중앙박물관

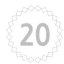

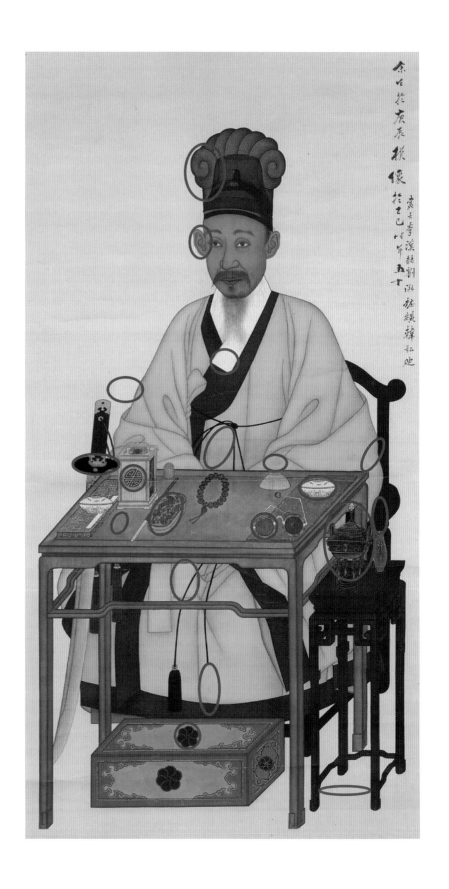

홍선대원군이 책상 앞에 앉아 있다. 그는 어릴 적 양 부모를 잃은 쇠락한 왕손가의 후예였다. 조선 후기 안동 김씨가 득세한 세도 정치의 칼바람 속에서 그는 한량 흉내를 내며 모진 세월을 견뎌 냈고 후일을 도모해 결국은 왕의 아버지가 되었다.

옅은 초록색 학창의에 와룡관을 쓴 홍선대원군 이하응의 이 초 상화는 44세에 그린 것을 토대로 50세에 다시 이모(원래의 그림 을 보고 다시 그린 것)한 것이다. 당대 최고의 초상화가인 이한 철과 류숙의 합작으로 오른쪽으로 살짝 중심을 튼 좌안 8분면의 전신좌상이다. 당시 유행하던 사대부 초상화의 유형을 그대로 따랐으며 책상 위에 놓인 다양한 물건은 당대 최고 권력자의 부 와 지위, 취향을 고스란히 드러낸다. 서첩 위 청화백자로 만든 인 주함, 탁상시계, 용문양의 벼루, 둥근 뿔테 안경, 옆에 놓인 작은 협탁에는 향로와 향 피우는 도구가 놓여 있다.

이하응의 얼굴에는 집권한 지 10년이 된 권력가의 여유와 자신 감이 흘러 넘친다. 권력의 최고 정점에서 그는 제갈량이 즐겨 썼다는 와룡관을 쓰고 덕망 있는 선비의 옷인 학창의를 입은 모 습을 그림으로 남겼다. 그의 오른편에 세워 둔 검은 누구도 거 스를 수 없는 최고 권력자임을 말하려는 주인공의 심리를 드러 내는 상징물로 해석할 수 있다. 오른편의 화제에 "나는 경진년 에 태어났는데 기사년에 초상화를 그리게 하니 그때 내 나이 50 이다"라고 해 그림을 그린 년도와 자신의 나이를 밝혀 두었다.

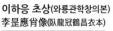

이하응 초상(와룡관학창의본)
李昰應肖像(臥龍冠鶴氅衣本)
이한철李漢喆(1808-?년), 류숙劉淑(1827-1873년)
조선 시대(1869년), 비단에 채색, 133.7×67.7cm
서울역사박물관

구한말의 우국지사 면암 최익현의 초상화다. 이 초상화는 최익현이라는 인물로도 유명하지만 고종의 어진을 그린 채용신의 대표작으로서도 큰 의미가 있다. 최익현은 구한말 개화를 주장하며 시행되던 단발령에 "신체발부 수지부모 불감훼상身體髮膚受之父母不敢毁傷"이라 하며 내 목을 자를지언정 머리카락은 자를 수 없다고 거세게 저항하던 바로 그 인물이다.

외세의 간섭과 문물 개방에 반대해 위정척사 운동을 이끈 최익현은 1905년 을사늑약 체결 후 의병을 일으켜 저항하다 체포되어 대마도로 유배를 갔다. 적이 주는 음식을 먹지 않겠다고 단식하다 죽음을 맞은 최익현은 나라를 잃고 비탄에 빠진 이들에게 영웅이 되었고, 평소 그를 존경하던 채용신은 최인현의 사후에도 그를 이모한 초상화를 여러 점 그렸다.

이 그림은 유일하게 의병장으로 활동하던 생존 당시의 모습을 보여준다. 학자의 풍모가 드러나는 심의를 입고 공수를 했지만 머리에는 털모자를 썼다. 아마도 의병 활동을 하며 겨울철을 나는 중인가 보다. 입술을 꾹 다물고 고개를 약간 숙인 채 정면을 응시하는 주인공의 메마른 얼굴에서 슬픔을 감출 수 없다. 그러나 나라를 강탈한 불의를 용납하지 않겠다는 단호함을 그 얼굴에서 읽을 수 있다. 채용신은 전통적인 초상화 방식에 명암의 차이를 이용해 입체적 사실감을 표현하는 서양의 방식을 잘 조화시켜 냈다. 모자의 털 한 올마다 느껴지는 질감과 주인공의 얼굴에서 뿜어져 나오는 슬픔과 의기는 외형과 내면의 표현이라는 두 마리 토끼를 존경하던 애국지사 최익현의 얼굴 안에서 모두 이뤄냈음을 보여준다. '면암최선생 칠십사세상 모관본'이라고 쓰인 그림 오른편 상단의 기록은 제작 연도를 알려준다.

최익현 초상崔盆鉉肖像 보물 1510호
채용신蔡龍臣(1848-1941년)
조선 시대(1905년), 비단에 채색, 51.5×41.5cm
국립중앙박물관

흥미로운 퍼즐과 풍요로운 예술의 만남!

명화 속 틀린 그림 찾기 001
— 세계 Masterpieces Worldwide

편앤아트 랩 지음 | 96쪽 | 값 13,000원

동서양의 명화 30점을 엄선해 한 권에 담았다. 르네상스 시대의 걸출한 천재 다 빈치, 네덜란드 황금시대의 페르메이르, 짧은 생애만큼이나 강렬한 그림을 남긴 반 고흐, 모든 갈래에서 완벽한 화풍을 보인 김홍도, 비극적 삶마저 신화로 남은 이중섭까지, 시선을 사로잡는 세계 명화를 구석구석 누비는 동안 잠든 두뇌가 깨어나고 그림 보는 눈이 자라난다.

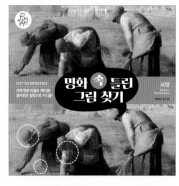

명화 속 틀린 그림 찾기 002
— 서양 Western Masterpieces

편앤아트 랩 지음 | 96쪽 | 값 13,000원

한 권의 책으로 드넓은 서양 미술의 바다를 항해한다. 상징과 기원으로 그려낸 중세 회화에서 출발해 피렌체에서 화려하게 꽃핀 르네상스 미술, 소박하고 현실적인 풍경을 담아낸 플랑드르 미술, 파리에서 태어나 유럽 전체로 퍼져나간 인상주의, 파격과 혁명으로 저마다의 길을 개척한 근현대 미술에 다다르기까지 미켈란젤로, 렘브란트, 고야, 밀레, 마티스 등 대가들의 작품이 길을 인도한다.

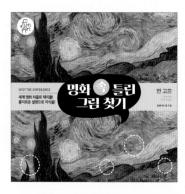

명화 속 틀린 그림 찾기 003
— 반 고흐 Vincent Van Gogh

편앤아트 랩 지음 | 96쪽 | 값 13,000원

강렬한 색감으로 조용히 소용돌이치는 불꽃들! 〈해바라기〉, 〈감자 먹는 사람들〉, 〈밤의 카페 테라스〉, 〈별이 빛나는 밤〉, 〈까마귀가 나는 밀밭〉, 〈자화상〉 등 오늘날 전 세계인들에게 가장 널리 사랑받는 화가 빈센트 반 고흐의 작품을 연대순으로 따라가며 화법의 변화를 살피고, 동생 테오와 주고받은 편지를 통해 그의 내면과 예술 세계를 함께 들여다본다.

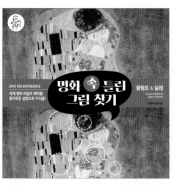

명화 속 틀린 그림 찾기 004
— 클림트 & 실레 Gustav & Schiele

편앤아트 랩 지음 | 96쪽 | 값 13,000원

찬란한 황금빛과 화려한 색채로 관능적인 여성, 성性과 사랑, 삶과 죽음을 그려낸 화가 클림트. 불안한 청춘의 고뇌를 성에 대한 강박, 고독, 죽음으로 풀어낸 에곤 실레. 때로는 스승과 제자로, 때로는 동료 예술가로 같은 시공간을 산 두 화가의 대표작을 통해 19세기 말, 20세기 초 화려함과 불안감이 뒤섞인 오스트리아 빈을 만난다.

명화 속 틀린 그림 찾기 005
– 신약 성경 New Testament

펀앤아트 랩 지음 | 96쪽 | 값 13,000원

명화로 만나는 신약 성경. 천사가 성모 마리아에게 성령으로 잉태할 것을 알리는 수태고지부터 동방박사의 경배, 성 가족의 이집트 도피, 그리스도의 세례와 수난, 부활에 이르기까지 예수의 생애 전반을 다룬다. 틀린 그림 찾기를 통해 서양 미술은 물론 전 세계의 역사와 문화에 막대한 영향을 끼친 기독교의 상징들을 읽어내는 눈을 기른다.

명화 속 틀린 그림 찾기 006
– 구약 성경 Old Testament

펀앤아트 랩 지음 | 96쪽 | 값 13,000원

명화로 만나는 구약 성경. 인류의 탄생을 그린 천지창조부터 시작해 아담과 이브의 에덴동산 추방, 대홍수와 노아의 방주, 바벨탑 건설, 이삭을 제물로 바친 아브라함, 애굽으로 팔려간 요셉, 이스라엘 민족의 이집트 탈출과 시나이 계약 등 구약 성경의 주요 사건과 다윗과 골리앗, 솔로몬, 삼손과 데릴라 등 성경 속 인물들의 이야기를 살펴본다.

명화 속 틀린 그림 찾기 007
– 우리 옛 그림 Korean Masterpieces

펀앤아트 랩 지음 | 96쪽 | 값 13,000원

먹선 사이를 거닐며 우리의 옛 그림을 산책한다. 고려 시대의 불화부터 한반도의 강산을 옮겨놓은 산수화, 익살스러운 삶의 풍경을 담은 풍속화, 세밀하고 아기자기한 행렬도, 사람의 인품마저 풍겨 나오는 인물화, 살아 숨 쉬는 듯한 동물화와 온갖 신비로운 물건을 진열해둔 책거리까지, 국보와 보물을 아우르는 다채로운 한국화의 세계가 펼쳐진다.

명화 속 틀린 그림 찾기 008
– 이중섭 Lee Jung Seop

펀앤아트 랩 지음 | 96쪽 | 값 13,000원

명화로 만나는 구약 성경. 인류의 탄생을 그린 천지창조부터 시작해 아담과 이브의 에덴동산 추방, 대홍수와 노아의 방주, 바벨탑 건설, 이삭을 제물로 바친 아브라함, 애굽으로 팔려간 요셉, 이스라엘 민족의 이집트 탈출과 시나이 계약 등 구약 성경의 주요 사건과 다윗과 골리앗, 솔로몬, 삼손과 데릴라 등 성경 속 인물들의 이야기를 살펴본다.

본 저작물은 공공누리 제1유형에 따라 국립중앙박물관, 국립민속박물관, 국립고궁박물관의
공공저작물을 이용했습니다.

- 국립중앙박물관: 조반 초상 / 조반 부인 초상 / 어미 개와 강아지 / 설법하는 네 부처
 기영회도 / 심득경 초상 / 토끼를 잡은 매 / 남구만 초상 / 송시열 초상
 박연폭포 / 신임 관리의 행차 / 이재 초상 / 이채 초상
 이하응 초상 일괄(금관조복본) / 최익현 초상
- 국립민속박물관: 조씨 삼형제 초상
- 국립고궁박물관: 영조어진

명화 ⓢ 틀린 그림 찾기 007-우리 옛 그림

초판 1쇄 펴냄	2022년 1월 20일	
개정판 2쇄 펴냄	2024년 10월 10일	

지은이	펀앤아트 랩
펴낸이	신민식 신지원
펴낸곳	도서출판 지식여행

출판등록	제2010-000113호
주소	서울시 마포구 토정로 222 한국출판콘텐츠센터 419호
전화	영업(휴먼스토리) 070-4229-0621 편집 02-333-1122
팩스	02-333-4111
이메일	editor@jisikyh.com

ISBN	978-89-6109-542-6 14650
	978-89-6109-535-8 14650 (세트)

* 책값은 뒤표지에 적혀 있습니다.
* 잘못된 책은 구입한 곳에서 바꾸어 드립니다.
* 이 책의 전부 또는 일부 내용을 재사용하려면 사전에 도서출판 지식여행의 동의를 받아야 합니다.